ART ESSENTIALS

단숨에 읽는 현대미술사

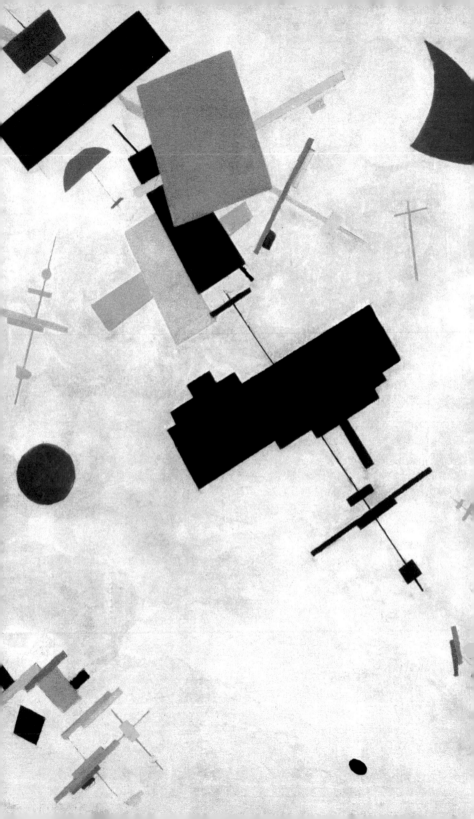

# 단숨에 읽는 현대미술사

현대미술사에서 가장 역동적이고 흥미로웠던 68개의 시선

에이미 뎀프시 지음 | 조은형 옮김

시그마북스
Sigma Books

# 차례

# 들어가는 말

인상주의에서는 설치, 상징주의에서는 극사실주의 등 현대미술을 설명하는 용어는 점차 세련되고 때로는 위압적인 언어로 진화하고 있다. 미술 양식·유파·운동은 구분이 확실하지도 않고 간단히 정의되지도 않는다. 때로는 모순적이고 중복되는 경우도 많으며 항상 복잡하다. 그럼에도 이런 양식·유파·운동의 개념은 여전히 존재하며 그 개념을 이해하는 것은 현대미술을 논하는 데 필수적이라 하겠다. 따라서 개념을 정의하는 것은 이렇게 복잡다단하고, 때로는 어려운 주제를 일목요연하게 볼 수 있도록 돕는 좋은 방법이다. 이 책은 미술사에서 가장 역동적이고 흥미진진했던 시기를 들여다볼 수 있는 친절한 안내서가 되어줄 것이다.

이 책에서 소개하고 있는 68개의 양식·유파·운동으로 서양의 현대미술은 눈부신 발전을 거듭해왔다. 19세기 인상주의부터 21세기 목적지 예술까지 대략 연도별로 소개하고 있고 각 양식에 대한 정의, 설명, 주요 작품 이미지, 주요 작가, 특징 및 작품 소장처로 구성되었다. 또한 현대미술 관련 용어해설과 작가별 찾아보기도 수록했다. 이 책을 길잡이 삼아 현대미술의 경이로운 세계에서 길을 잃지 않고 부디 원하는 목적지에 무사히 도착할 수 있길 바란다.

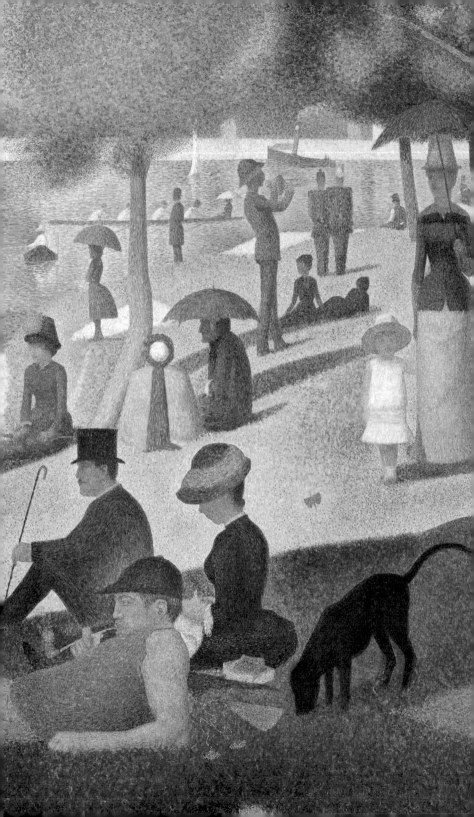

# 아방가르드의 부상
## 1860년-1900년

우리는 완전히 새로운 예술의 영역으로 넘어가는 문턱에 서
있다. 의미도 없고 재현도 하지 않고 아무것도 상기시키지 않
지만 그럼에도 우리의 영혼을 자극할 수 있는 예술이다.

1898년 아우구스트 엔델

# 인상주의

## 1860년대-1900년경

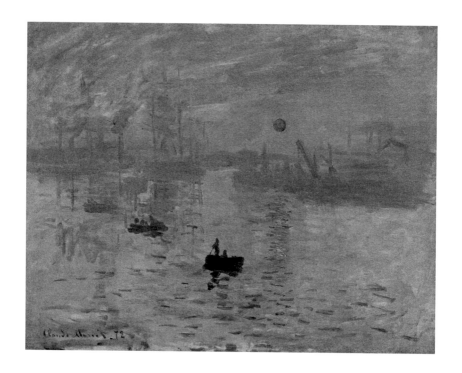

인상주의는 1874년에 열린 젊은 작가들의 한 전시회에서 시작되었다. 파리의
공식 미술품 전시회인 살롱전에 출품할 기회를 연이어 놓치며 절망한 작가들
이 뜻을 모아 전시회를 개최한 것이었다. 여기에 참가한 30명의 작가 중에는
클로드 모네, 오귀스트 르누아르, 에드가 드가도 포함되어 있었다. 이들의 작
품에 대중들은 호기심과 당혹감을 나타냈고 언론은 냉소를 감추지 않았다.
모네의 작품 〈인상, 해돋이〉는 이 전시회를 조롱했던 한 평론가가 이 집단을
가리켜 '인상파'라고 이름 짓는 계기를 제공했다.

　이들의 관심사와 작업 방법은 가히 혁명적이라 할 만했다. 풍경에 대한 시
각적인 인상을 포착하는 데 집중했으며(아는 것이 아니라 보는 것을 그리고자 했
다) 사물을 비추는 빛의 움직임을 관찰하고 빛이 색채에 어떤 영향을 주는지

살펴보기 위해 화실 밖으로 나와 야외작업을 하기도 했다.

이들은 현대를 사는 삶의 순간을 포착하고자 했고 기존의 주제나 관행을 답습하는 것에 분명히 선을 그었다. 대충 그린 듯 무성의한 느낌, 분명하지 않은 마감 처리같이 초기에 평론가들로 하여금 강한 반감을 불러일으켰던 특징은 곧 이들 작품을 인정하는 평론가에게는 강점이 되었다.

많은 이들에게 모네는 인상파의 아버지 같은 존재다. 그가 1877년 생 라자르 역을 해석한 여러 작품은 현대적 건축물인 역사와 새롭게 스며든 현대적 분위기(증기)를 적절히 배합하고 대비시켜 인상주의 작품의 전형이라는 평가를 받는다. 분위기에 대한 모네의 관심은 후기작에서 더욱 눈에 띈다. 같은 날의 다른 시간대, 다른 해, 날씨에 따라 달리 보이는 같은 주제를 그린 〈건초더미〉(1890~1892년)와 〈포플러〉(1890~1892년) 연작이 대표적이다.

르누아르가 인상주의에 크게 이바지한 점은 빛, 색채, 움직임에 대한 인상주의적 해석을 작품 소재에 적용한 것이다. 〈물랭 드 라 갈레트의 무도회〉 속 군중을 보면 그 특징이 잘 표현되어 있다. 그림이란 "기쁘고 경쾌하고 아름다워야 하는 것. 맞아 아름다워야 해!"라고 공언했던 르누아르는 파리지앵들이 흥겹게 즐기는 현장을 몇 번이고 찾아 화려한 장면과 사람들을 생동감 있고 섬세하게 그려내는 데 몰두했다.

드가는 빛을 이용하는 인상주의의 특징을 이용해 작품 속에서 부피와 움직임의 감각을 살렸다. 드가는 동료들처럼 현장에서 스케치하기도 했지만 화실작업을 더 선호했다. 그는 카페, 극장, 서커스단, 경마장, 발레 공연 등을 찾

**클로드 모네**(왼쪽)

〈인상, 해돋이〉 1872년경, 캔버스에 유채, 49.5×65cm, 파리 마르모탕 모네 미술관

수년 뒤 모네는 이 작품명을 어떻게 짓게 되었고, 그 뒤에 어떤 일이 벌어졌는지 설명했다. "사람들이 카탈로그에 실릴 작품명을 알고 싶어 했어요. 르아브르 항구의 풍경처럼 보이지 않았기 때문이죠. 그래서 대답했죠. '인상이라고 하세요.' 누군가 여기에 착안해 인상주의라고 쓰기 시작했고 그때부터 난리가 난 거죠."

**피에르 오귀스트 르누아르**

〈물랭 드 라 갈레트의 무도회〉, 1876년, 캔버스에 유채, 131×175cm, 파리 오르세 미술관

르누아르는 1860년대 후반 모네와 함께 풍경화를 그렸지만 그의 진짜 관심사는 언제나 사람이었다. 몽마르트르 공원에서 열린 무도회의 흥거운 분위기를 생생히 전달하고 있는 이 작품은 초기 인상주의의 대표작으로 꼽힌다.

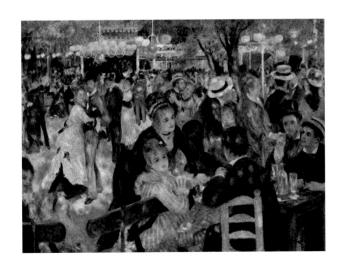

아다니며 소재를 찾고자 고군분투했다. 사진의 영향은 인상주의 화가 중 드가의 작품에서 가장 뚜렷하게 드러난다. 찰나를 포착하는 감각, 몸과 공간의 부분 강조, 이미지 정리하기 등이 특징이다.

1880년대 말에서 1890년대로 들어서면서 인상주의는 하나의 양식으로 자리 잡았으며 유럽과 미국으로 퍼져나갔다. 인상주의와 인상주의 화가가 미친 지대한 영향에 대한 평가는 절대 과하지 않다. 인상주의는 색채, 빛, 선, 형태를 표현하는 특징을 탐구하는 20세기의 서곡이었다. 그중에서도 가장 중요한 것은 아마도 인상주의가 그림과 조각이라는 장르에 새 지평을 여는 선봉에 서게 된 일일 것이다. 덕분에 그림과 조각은 묘사를 위한 도구라는 굴레를 벗어나 음악이나 시 같은 다른 예술 장르처럼 새로운 언어나 역할로서 거듭날 수 있게 되었다.

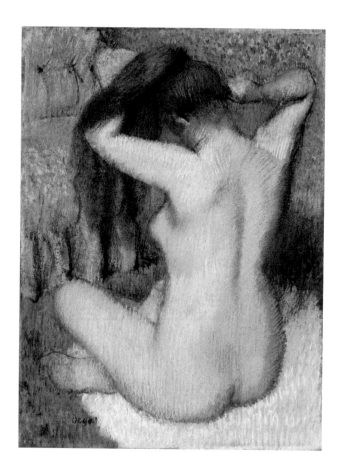

**에드가 드가**

〈머리 빗는 여인〉, 1888~1890년경, 파스텔화, 61.3×46cm, 뉴욕 메트로폴리탄 미술관

1880년대 후반 드가는 파스텔의 사용과 '열쇠구멍 미학'을 활용해 여성의 자연스럽고도 내밀한 모습을 그렸다. 이는 예술사에 전례 없는 시도였다.

**메리 케세트**

〈푸른 팔걸이의자에 앉은 소녀〉, 1878년, 캔버스에 유채, 89.5×129.8cm, 워싱턴 DC 내셔널 갤러리

케세트의 작품은 다양한 곳에서 영감을 받은 듯하다. 일본풍 문양에서 보이는 선과 인상주의의 특징인 밝은 색감을 선호했으며, 비스듬한 구도나 드가의 특징인 화면 자르기 기법을 이용했다. 이런 독특한 스타일을 통해 케세트는 평범한 일상을 평온하고도 내밀하게 그려냈다.

## 주요 작가

메리 케세트(1844~1926년), 미국
에드가 드가(1834~1917년), 프랑스
클로드 모네(1840~1926년), 프랑스
카미유 피사로(1830~1903년), 프랑스
피에르 오귀스트 르누아르(1841~1919년), 프랑스

## 특징

스케치한 듯한 느낌, 불분명한 마감 처리
즉흥적인 감각, 빛과 움직임의 생동감 있는 처리
빛과 그림자에 따른 형태의 조각, 해체
물감으로 빛과 날씨의 시각적 효과를 포착하기 위한 연구

## 장르

회화, 조각

## 주요 소장처

일본 가가와현 나오시마 섬_ 지추 미술관
영국 런던_ 코톨드 갤러리
미국 뉴욕_ 메트로폴리탄 미술관
프랑스 파리_ 마르모탕 모네 미술관
프랑스 파리_ 오랑주리 미술관
프랑스 파리_ 오르세 미술관
영국 런던_ 내셔널 갤러리
미국 워싱턴 DC_ 내셔널 갤러리
미국 캘리포니아_ 노턴 사이먼 미술관
러시아 상트페테르부르크_ 에르미타주 미술관
스페인 마드리드_ 티센보르네미서 미술관

# 아르누보
## 1885년경-1914년

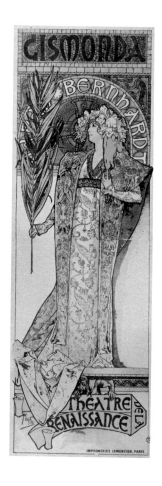

아르누보('새로운 예술'이란 의미의 프랑스어)는 1880년대 말에 시작되어 제1차 세계대전 때까지 유럽과 미
국을 휩쓴 국제적인 운동의 명칭이다. 철저하게 현대미술을 추구하려던 목표는 성공을 거두었고, 단순
하고도 과감한 선을 사용하는 것이 특징이다. 아르누보는 두 계열로 나뉘는데, 복잡하고 비대칭적인 구
불구불한 선을 기본으로 하면서 꽃을 주제로 한 스타일(프랑스와 벨기에)과 좀 더 기하학적인 접근을 추
구하는 스타일(스코틀랜드와 오스트리아)이다.

　아르누보는 분명 현대적인 양식이었지만 영감의 원천은 여전히 과거에 머물러 있었다. 일본 미술과 장

식, 켈트족과 색슨족의 채색화 및 장신구, 고딕 건축 양식 등 잊혔거나 이국적인 것에서 영감을 얻었다. 또 하나 중요한 점으로는 과학의 영향을 들 수 있다. 특히 찰스 다윈의 발견 같은 과학적 진보의 영향으로 자연 그대로의 형태를 사용하는 것이 로맨틱하거나 현실도피적인 느낌을 주는 대신 현대적이고 혁신적으로 보이는 효과를 가져왔다. 아르누보는 모든 장르의 예술에 적용되었지만 그중에서도 아르누보를 대표하는 장르로는 건축과 그래픽디자인, 응용미술을 꼽을 수 있다.

아르누보의 기세는 누그러들 낌새를 보이지 않았다. 동으로는 러시아, 북으로는 스칸디나비아, 남으로는 이탈리아까지 퍼져나갔다. 그러나 하늘을 찌를 듯했던 인기도 결국에는 사그라지고 말았다. 시장이 포화되고, 취향이 변했으며, 새로운 시대는 모더니티를 표현할 수 있는 새로운 종류의 장식미술을 필요로 했기 때문이다. 그것은 바로 아르데코였다.

### 주요 작가 및 디자이너

엑토르 기마르(1867~1942년), 프랑스
빅토르 오르타(1861~1947년), 벨기에
르네 랄리크(1860~1945년), 프랑스
찰스 레니 매킨토시(1868~1928년), 영국
알폰스 무하(1860~1939년), 체코
루이스 컴포트 티파니(1848~1933년), 미국
헨리 반 데 벨데(1863~1957년), 벨기에

### 특징

직선의 간결함
길쭉한 선과 형태
형태·선·색채의 표현적 특질 강조
과감한 색채 대비
유기체의 추상화와 움직임의 리듬감 강조

### 장르

모든 장르

### 주요 소장처

영국 글래스고_ 헌터리안 미술관
체코 프라하_ 무하 미술관
프랑스 파리_ 장식미술 박물관
프랑스 낭시_ 낭시파 박물관
영국 런던_ 빅토리아 앤 앨버트 미술관
미국 버지니아 리치먼드_ 버지니아 미술관

# 상징주의

## 1886년–1910년경

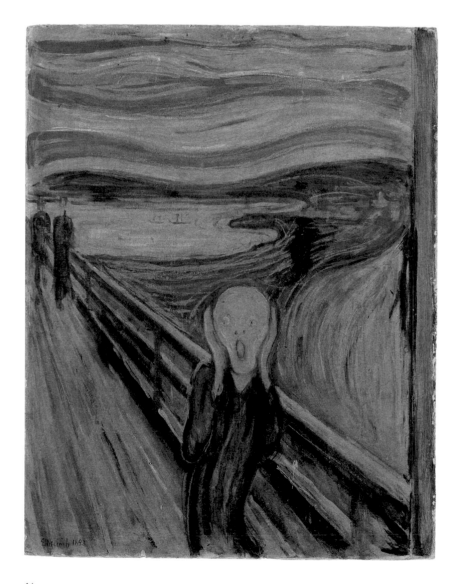

상징주의 작가들은 이 세상의 외피가 아닌 기분이나 감정 같은 내면이 예술에 더 적합한 주제라고 선언한 첫 세대다. 이들은 그런 기분과 감정을 환기하기 위해 은밀한 상징을 사용했다. 비이성의 장면을 위해서는 마약·꿈·최면·정신분석·심령론·신비주의에 의존해야 했고, 또 많이 의존하기도 했다. 상징주의 작품은 많지만 꿈과 비전, 신비한 경험, 오컬트, 에로틱하며 도착적인 표현 등 상징주의에서 흔히 보이는 주제는 심리학적인 충격을 자아내고자 하는 의도에서 비롯되었다.

상징주의 운동은 1886년 프랑스에서 시작되어 곧 세계적으로 퍼져나갔다. 프랑스 화가 오딜롱 르동은 꿈을 주제로 그림을 그렸으며, 상상 속의 고통을 예술로 승화한 상징주의의 대표적인 작가다. 그의 작품은 잠재의식을 그대로 드러내는 것 같다. 벨기에 태생 제임스 엔소르 역시 널리 알려진 상징주의 화가다. 기괴한 축제 가면, 괴물 같은 형상, 해골 등 그의 대표적인 모티브는 거친 붓놀림과 섬뜩한 유머감각이 더해져 인생의 어두운 단면을 보여주는 작품으로 탄생했다. 노르웨이 출신의 화가 에드바르 뭉크도 프랑스 상징주의를 받아들였다. 저 유명한 〈절규〉는 내적·외적으로 느끼는 절망과 공포의 심리 상태를 시각적으로 생생하게 표현한 작품이다.

**에드바르 뭉크**

〈절규〉, 1893년, 판지에 템페라와 크레용, 91×73.5cm, 오슬로 국립미술관

이 그림이 1895년 파리의 잡지 「르뷔 블랑슈」에 다시 소개되었을 때 뭉크는 다음과 같은 설명을 덧붙였다. "나는 걸음을 멈추고 난간에 기댔다. 피로감이 몰려와 죽을 것만 같았다. 검무른 피오르 위에 걸린 구름은 피처럼 붉었고 불의 혓바닥 같았다. 친구들은 나를 떠났기에 나는 혼자 비통에 잠겨 몸을 떨면서 자연의 거대하고 무한한 울부짖음을 인식하게 되었다."

## 주요 작가

제임스 엔소르(1860~1949년), 벨기에
귀스타브 모로(1826~1898년), 프랑스
에드바르 뭉크(1863~1944년), 노르웨이
오딜롱 르동(1840~1916년), 프랑스
제임스 애벗 맥닐 휘슬러(1834~1903년), 미국

## 특징

낭만적, 몽환적, 장식적
여성을 순결하거나 천사처럼 혹은 성적이며 위협적인 대상으로 묘사
죽음·질병·죄악의 모티브

## 장르

회화, 그래픽

## 주요 소장처

벨기에 오스텐드_ 엔소르 미술관
노르웨이 오슬로_ 뭉크 미술관
프랑스 파리_ 귀스타브 모로 미술관
스페인 마드리드_ 티센보르네미서 미술관

# 신인상주의

1886년–1900년경

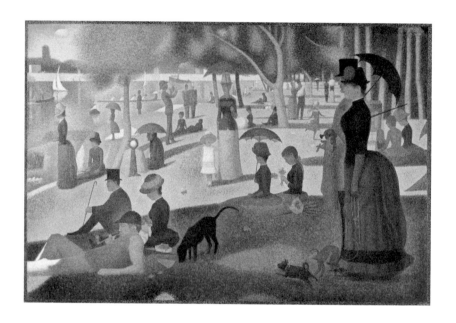

1880년대 초 인상파 화가들 사이에서는 인상주의가 대상을 너무 불분명하게 처리한다는 공감대가 생겼다. 이와 같은 우려에 공감했던 젊은 작가 중에는 조르주 쇠라와 폴 시냐크가 있었다. 인상주의의 밝은 느낌은 살리되 대상을 구체화하고자 했던 이들의 스타일은 신인상주의라고 명명되었다.

과학적 색채이론과 광학에 심취했던 시냐크와 쇠라는 함께 작업했으며 분할주의 혹은 점묘주의로 불리는 기법을 창시했다. 색은 팔레트가 아니라 눈에서 섞인다는 전제 하에 캔버스에 물감을 그대로 점찍는 기법을 완성했다. 그리하여 그와 같은 기법으로 작업된 그림을 적절한 거리를 두고 바라보면 점이 섞여 보이는 효과를 얻게 되었다.

분할주의 기법은 대단한 광학적 효과를 만들었다. 눈은 끊임없이 움직이므로 점은 완벽하게 섞여버리는 게 아니라 밝은 햇살 아래서 흔히 경험하듯 뿌옇지만 밝아 보이는 현상을 표현해냈다. 그 효과로 인해 이미지는 시공간에서 부유하는 것처럼 보인다. 이런 착시현상은 쇠라의 또 다른 획기적인 시도에서 더욱 강화된다. 바로 캔버스 자체에 점묘주의식 테두리를 그리고 때로는 프레임까지도 그린 것이다. 화가이며 과학자인 신인류의 첫 세대가 쇠라와 시냐크이며 이들은 키네틱 아트와 옵 아트 같은 미래 운동 계보에서 한 부분을 차지하고 있다.

**조르주 쇠라**

〈그랑드 자트섬의 일요일-1884〉, 1884~1886년, 캔버스에 유채, 207.5×308cm, 시카고 아트 인스티튜트

쇠라의 기념비적이고 웅장한 이 작품은 인상주의 화가들이 흔히 소재로 삼았던 풍경과 즐겁게 노니는 당시의 파리지앵을 그리고 있지만 인상주의의 특징인 찰나의 포착보다는 영원의 감성을 표현하는 데 주력하고 있다.

**주요 작가**

카미유 피사로(1830~1903년), 프랑스
뤼시앙 피사로(1863~1944년), 프랑스
조르주 쇠라(1859~1891년), 프랑스
폴 시냐크(1863~1935년), 프랑스

**특징**

주도면밀하게 정돈된 그림
올오버 콤포지션(그림 전체에 강약 없이 단일한 강도로 주제를 표현하는 기법 - 옮긴이)
색채이론과 광학
물감을 섞지 않고 그대로 찍는 작은 점 혹은 짧은 붓질

**장르**

회화

**주요 소장처**

미국 일리노이_ 시카고 아트 인스티튜트
영국 런던_ 내셔널 갤러리
스위스 제네바_ 프티 팔레 미술관
미국 오하이오_ 클리블랜드 미술관

# 종합주의

1888년경–1900년경

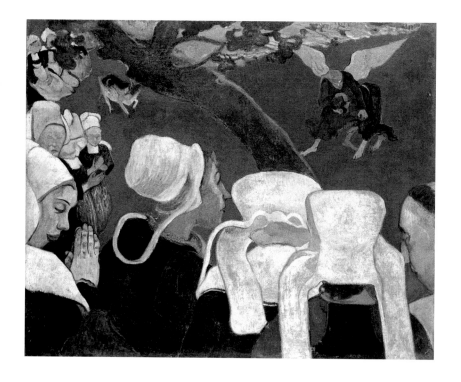

폴 고갱, 에밀 슈페네케르, 에밀 베르나르 등 프랑스의 작가 그룹은 1880년대 후반에서 1890년대 초반 자신들의 작품을 설명하기 위해 종합주의라는 용어를 만들었다(종합한다는 의미의 프랑스어 synthétiser에서 차용). 이들의 작품은 자연의 모습, 그 앞에서 작가가 꾸는 꿈, 고의로 과장된 형태와 색채 등 다양한 요소를 종합했고 그 결과 급진적이고도 표현적인 스타일이 탄생했다.

이 그룹을 이끌던 고갱은 눈에 보이는 것보다 작가가 느끼는 것을 그리는 데 더 주력했고, 색채와 선을 사용해 극적이고 감정적이며 표현적인 효과를 주는 작품을 만들었다. 그의 초기작 중 주요 작품인 〈설교의 환상: 천사와 씨름하는 야곱〉은 그의 혁명적인 아이디어를 시각적으로 재현한 것과 같다. 브르타뉴 농민들이 보는 환상을 비현실적인 색채와 부러진 선을 사용해 그려낸 이 작품은 인상주의의 시각적 자연주의와 완전한 결별을 의미한다. 세상을 충실히 재현하는 작가의 자세를 버리고 고갱은 재현하지 않는 예술의 초석을 닦았다.

**폴 고갱**

〈설교의 환상: 천사와 씨름하는 야곱〉, 1888년, 캔버스에 유채, 74.4×93cm, 에든버러 국립 스코틀랜드 미술관

고갱은 색과 선 자체로 표현력이 있으며 자연에 존재하는 것뿐만 아니라 보이지 않는 생각을 전달하는 데 사용할 수 있다고 주장했다. 이 작품에서는 내적 세계인 환영과 외부 세계인 브르타뉴 농민들이 나뭇가지로 분리되어 있지만 빨간 바닥은 이 두 세계를 고집스럽게 그리고 이상하리만치 하나로 이어주고 있다.

## 주요 작가

에밀 베르나르(1868~1941년), 프랑스
폴 고갱(1848~1903년), 프랑스
클로드 에밀 슈페네케르(1851~1934년), 프랑스

## 특징

형태의 단순화
과감한 색채와 선
과장된 색채와 형태
평면의 강조

## 장르

회화

## 주요 소장처

미국 일리노이_ 시카고 아트 인스티튜트
미국 뉴욕_ 메트로폴리탄 미술관
미국 매사추세츠_ 보스턴 미술관
영국 에든버러_ 국립 스코틀랜드 미술관
러시아 모스크바_ 푸시킨 미술관
러시아 상트페테르부르크_ 에르미타주 미술관
영국 런던_ 테이트 모던

# 후기 인상주의
## 1895년경-1910년

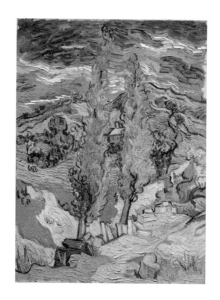

후기 인상주의는 영국 평론가 로저 프라이가 인상주의에서 파생되었거나 인상주의를 거부하는 것으로 여겨졌던 미술을 일컫기 위해 고안해낸 용어다.

세잔은 빛 혹은 찰나처럼 금세 사라지는 것에는 관심이 없었다. 오히려 자연의 구조에 관심을 가졌다. 따라서 하나의 그림 안에 다각도로 바라본 사물을 그렸고, 짧은 붓터치와 기하학적 모양을 사용해 자연을 분석하고 구성해 또 다른 예술의 평행세계로 이끌었다. 반 고흐도 자연에 대해 집중적으로 파고들었다. 그의 그림이 성숙기에 들어섰을 때 발견되는 특징은 강렬한 색채다. 반 고흐는 그 색채를 통해 상징과 표현의 가능성을 열었다. 툴루즈 로트레크는 파리의 밤문화를 묘사한 회화와 판화로 잘 알려져 있는데 곡선과 과감한 윤곽, 대담한 색채를 통해 그만의 스타일을 구축했다.

후기 인상주의 작가들의 스타일은 매우 다양하며 예술의 역할에 대한 의견도 달랐다. 그러나 이들 모두는 묘사에 치중한 사실주의에서 벗어난 예술, 즉 생각과 감정의 예술을 추구하고자 했던 혁신주의자였다.

빈센트 반 고흐

《생 레미의 포플러》, 1889년, 캔버스에 유채, 61.6×45.7cm, 오하이오 클리블랜드 미술관

1889년 폴 고갱과 다툰 후 절망에 빠진 반 고흐는 왼쪽 귀를 잘랐다. 그는 그해 5월 남프랑스 생 레미에 있는 정신병원에 입원했고 그곳에서 이 가을 풍경을 그렸다. 반 고흐의 성숙기 작품에는 자신을 드러낸 작품이 많다. 이는 그의 인생과 감정의 기록이 되어 사실상 그의 자화상이 되었다.

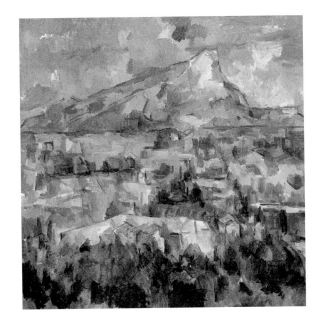

**폴 세잔**

〈생트 빅투아르산〉, 1902~
1904년, 캔버스에 유채,
73×92cm, 필라델피아 미
술관

1877년 이후 세잔은 프로
방스 지역을 거의 떠나지 않
았다. 혼자 작업하는 것을
즐겼고 고뇌의 시간을 거
듭해 고전주의 구조와 현대
자연주의를 결합한 예술을
발전시켰다. 그는 이런 예술
이 눈뿐만 아니라 마음으
로도 읽을 수 있는 예술이
라고 믿었다.

## 주요 작가

폴 세잔(1839~1906년), 프랑스
모리스 브라질 프렌더개스트(1859~1924년), 미국
앙리 루소(1844~1910년), 프랑스
앙리 드 툴루즈 로트레크(1864~1901년), 프랑스
빈센트 반 고흐(1853~1890년), 네덜란드

## 특징

색채·선·형태를 이용한 표현

## 장르

회화, 그래픽

## 주요 소장처

미국 오하이오_ 클리블랜드 미술관
영국 런던_ 코톨드 갤러리
네덜란드 오테를로_ 크뢸러 뮐러 미술관
프랑스 파리_ 오르세 미술관
프랑스 알비_ 툴루즈 로트레크 미술관
미국 뉴욕_ 뉴욕 현대미술관
미국 워싱턴 DC_ 내셔널 갤러리
미국 펜실베이니아_ 필라델피아 미술관
러시아 상트페테르부르크_ 에르미타주 미술관
스페인 마드리드_ 티센보르네미서 미술관
네덜란드 암스테르담_ 반 고흐 미술관

# 빈 분리파

1897년-1938년, 1945년-

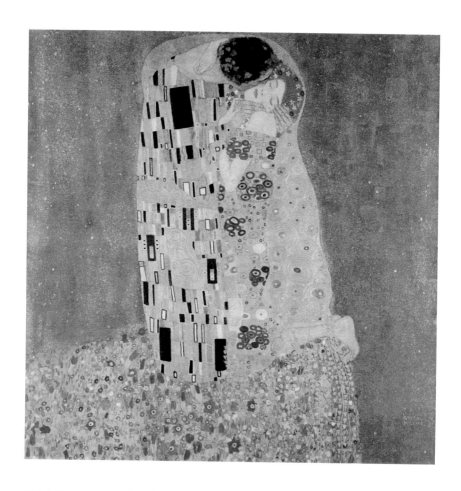

결별이라는 뜻의 제체시온Secession은 젊은 작가들이 기성의 공식 학계와 결별함으로써 1890년대 미술의 특징이 되었다. 특히 독일어권 국가에서 융성했고 이 가운데 1897년에 결성된 빈 분리파가 가장 유명하다. 이들은 보수적인 학계의 복고주의 스타일을 거부하며 모더니티를 추구하고자 했고, 응용미술을 포함하는 등 예술의 정의를 확장시켰다.

초기에 분리주의자들은 아르누보와 연계했다. 실제로 오스트리아에서는 아르누보를 제체시온슈틸Secessionstil이라고 불렀다. 1900년부터 영국 응용미술 작가들의 작품, 특히 찰스 레니 매킨토시의 작품은 제체시온슈틸에 지대한 영향을 미쳤다. 오스트리아에서는 그의 직선형 디자인과 어두운 톤의 색채를 로코코 양식의 콘티넨털 아르누보보다 선호했다.

분리파는 1905년에 해체되었다. 자연주의자들 그룹은 순수미술에 집중하고자 했고, 클림트가 속했던 좀 더 급진적인 그룹은 응용미술에 더 많은 관심을 보이며 클림트 그룹이라는 새로운 그룹을 창립했다. 클림트의 그림 중 가장 유명하고 인기 있는 작품인 〈키스〉는 두 남녀가 서로 껴안고 있는 모습을 반짝이는 금색의 추상 디자인으로 뒤덮어 그린 관능적이면서도 화려한 작품이다. 분리파는 단체로 지속되었지만 1939년 나치의 압력이 거세지면서 결국 해체에 이른다. 제2차 세계대전 이후 분리파는 재결성되었고, 지속적으로 전시회를 지원하고 있다.

---

**주요 작가**

요제프 호프만(1870~1956년), 오스트리아
구스타프 클림트(1862~1918년), 오스트리아
콜로만 모저(1868~1918년), 오스트리아
요제프 마리아 올브리히(1867~1908년), 오스트리아

---

**특징**

기능주의적 접근, 기하학적 구성
2차원적 처리
장식적

---

**장르**

건축, 응용미술, 회화

---

**주요 소장처**

오스트리아 빈_ 빈 분리파 시각디자이너협회
오스트리아 빈_ 오스트리아 응용 미술관
미국 뉴욕_ 노이에 갤러리
오스트리아 빈_ 벨베데레 미술관
오스트리아 빈_ 레오폴드 미술관

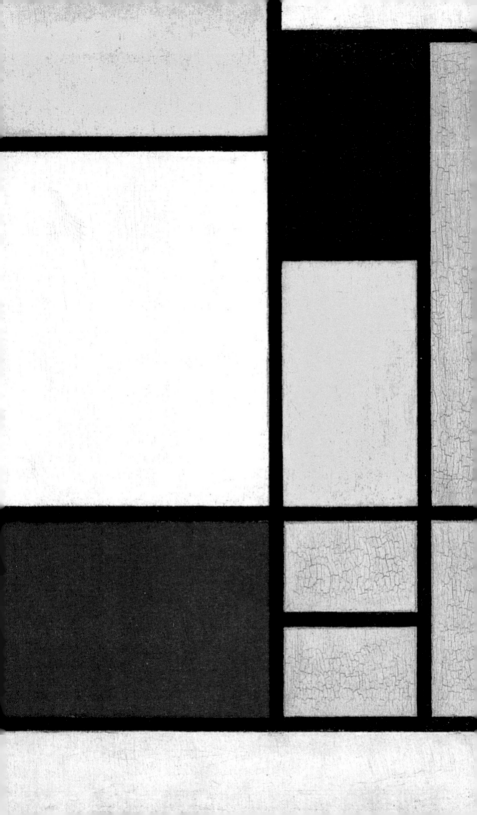

# 현대를 위한 모더니즘

## 1900년-1918년

예술가에게는 그들 시대의 각인이 새겨져 있지만 위대한
예술가에게는 그 각인이 누구보다 깊게 새겨져 있다.

1908년 앙리 마티스

# 애시캔파
## 1900년경-1915년경

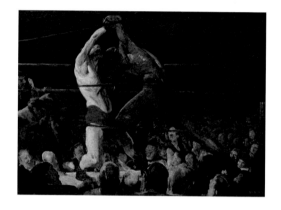

조지 벨로스

〈클럽의 두 남자〉, 1909년, 캔버스에 유채, 115×160.5cm, 워싱턴 DC 내셔널 갤러리

불법 복싱 경기를 그린 벨로스의 이 작품은 20세기 사실주의의 기념비적인 작품으로 손꼽힌다.

애시캔파는 20세기 초 미국 사실주의 작가 그룹을 칭하는 용어(애초에는 경멸조로 붙여졌다)로 이들은 주로 거칠고 너저분한 도시의 삶을 소재로 삼았다. 애시캔파를 이끈 작가는 매우 영향력 있고 카리스마로 유명했던 로버트 헨리였다. 그는 사회적 목표를 가진 예술을 지향하는 데 열정을 쏟았다. 헨리와 처음 뜻을 같이 한 작가는 당시 「필라델피아 프레스」의 일러스트레이터로 일하던 윌리엄 글락켄즈, 조지 럭스, 에버렛 신, 존 슬론이었다. 포토저널리즘에 필요한 기술인 순간을 포착하고, 디테일을 잡아내고, 일상을 다른 각도에서 바라보는 능력은 곧 이들 그림의 특징이 되었다. 1902년 뉴욕으로 이주한 헨리는 예술학교를 설립해 자신의 생각을 널리 전파했다.

다음은 존 슬론의 회상이다. "그가 가르치는 내용은 예술을 위한 예술을 숭배하던 19세기 빅토리아시대에 비춰봤을 때 혁신이었다. 그를 통해 삶에 대한 강렬한 애정을 배울 수 있었다."

헨리와 애시캔파에서 가장 혁신적이었던 점은 스타일이나 테크닉이 아니라 소재와 태도에 있었다. 이들 덕에 미국 미술이 다시 삶과 접점을 찾았고, 기존 학제에서 아예 다루지 않거나 감상적으로 그렸던 도시 빈민들을 인간적으로 바라보게 되었다. 일상을 그리는 이들의 그림은 일반인에게 커다란 반향을 불러일으켰고 예술가 항거의 전통에 첫걸음을 내딛은 셈이다.

## 주요 작가

조지 벨로스(1882~1925년), 미국
윌리엄 글락켄즈(1870~1938년), 미국
로버트 헨리(1865~1929년), 미국
조지 럭스(1867~1933년), 미국
에버렛 신(1876~1953년), 미국
존 슬론(1871~1951년), 미국

## 특징

창녀, 부랑아, 레슬링 선수, 권투 선수 등 팍팍한 현실 속에서 소재 탐색
어두운 색감
사실주의와 사회비평

## 장르

회화, 인쇄

## 주요 소장처

미국 오하이오_ 버틀러 미술관
미국 오하이오_ 클리블랜드 미술관
미국 매사추세츠_ 보스턴 미술관
미국 뉴욕_ 뉴욕 현대미술관
미국 워싱턴 DC_ 내셔널 갤러리
미국 워싱턴 DC_ 스미스소니언 미술관
미국 오하이오_ 스프링필드 미술관
미국 뉴욕_ 휘트니 미술관

**조지 럭스**

〈레슬링 선수〉, 1905년,
캔버스에 유채, 122.5×
168.3cm, 보스턴 미술관

조지 럭스는 과장해서 이야
기하는 버릇이 있었다. "배
짱! 배짱! 인생! 인생! 그게
나의 테크닉!" 그가 한번은
이렇게 일갈했다. "나는 신
발끈에 타르와 라드를 찍어
서 그림을 그릴 수 있다." 많
은 평론가를 불편하게 했던
것은 노골적으로 그려낸 인
물 묘사와 이와 같은 사회
적 발언들이었다.

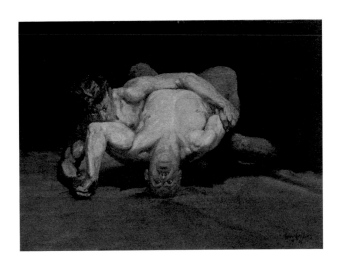

# 야수주의

1904년경 – 1908년경

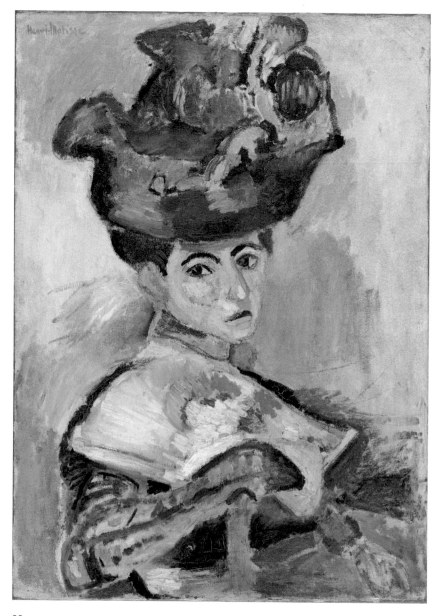

1905년 파리에서 한 예술가 그룹이 회화 전시회를 열었다. 이들 작품에 사람들은 충격을 받았다. 작품의 색채가 너무나 강렬하고 거침없었으며 붓놀림은 즉흥적이고 거칠어 한 평론가는 즉각 이들에게 야수주의라는 이름을 붙였다. 이 그룹에는 앙리 마티스, 앙드레 드랭, 모리스 드 블라맹크가 속해 있었다. 마티스가 그의 아내를 그린 초상화 〈모자를 쓴 여인〉은 이 전시회의 주요 작품 중 하나였다. 선명하고, 부자연스러운 색채에 광분한 듯한 붓놀림의 이 작품은 논란을 자아내기에 충분했다. 그러나 대중과 평론가들이 여전히 갸우뚱하고 있을 때 딜러와 수집가들은 즉시 반응했고 야수주의의 작품은 이내 시장에서 큰 인기를 끌게 되었다.

1906년 무렵 야수주의는 파리에서 가장 혁신적인 예술가 그룹으로 이름을 떨치게 되었다. 밝은 색채의 풍광, 초상화, 인물화 등 전통적인 주제를 새롭게 해석해 연이어 선보인 눈부신 작품들은 프랑스를 비롯해 해외의 열혈 수집가들까지 열광시키기에 충분했다. 그러나 야수주의가 파리를 휩쓸던 시기는 그리 오래가지 않았다. 작가들은 저마다의 길을 찾아갔으며 예술계의 관심은 결과적으로 입체주의에게로 돌아갔다. 야수주의는 잘 계획된 운동은 아니었지만 예술가들이 자신만의 예술에 대한 비전을 추구할 수 있는 자유를 발산할 기회를 제공했다. 소위 야수주의의 대부 마티스는 가장 사랑받고 영향력 있는 20세기 예술가가 되었다.

**앙리 마티스**

〈모자를 쓴 여인〉, 1905년, 캔버스에 유채, 80.7× 59.7cm, 샌프란시스코 현대미술관

마티스의 작품이 불러일으킨 충격파의 대부분은 주로 이 그림 때문이었다. 그의 아내임을 명백하게 알아볼 수 있는 이 초상화에서 여인의 뒤틀린 모습은 눈길을 끌었다.

## 주요 작가

앙드레 드랭(1880~1954년), 프랑스
앙리 마티스(1869~1954년), 프랑스
모리스 드 블라맹크(1876~1958년), 프랑스

## 특징

밝은 색채와 거친 붓놀림, 색채의 주관적인 사용
기쁨을 표현하기 위해 색채를 이용, 장식적인 표면

## 장르

회화

## 주요 소장처

프랑스 파리_ 퐁피두센터
미국 뉴욕_ 뉴욕 현대미술관
미국 캘리포니아_ 샌프란시스코 현대미술관
러시아 상트페테르부르크_ 에르미타주 미술관
영국 런던_ 테이트 모던

# 표현주의

## 1905년경–1920년

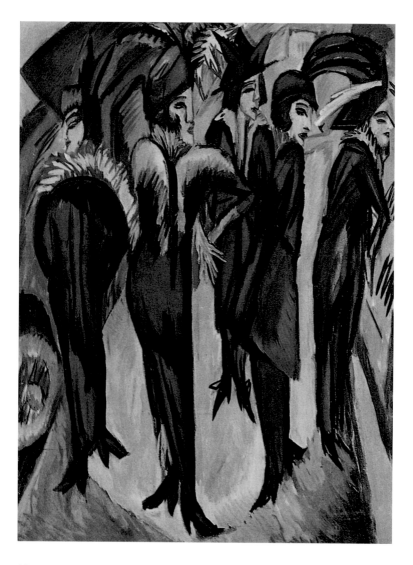

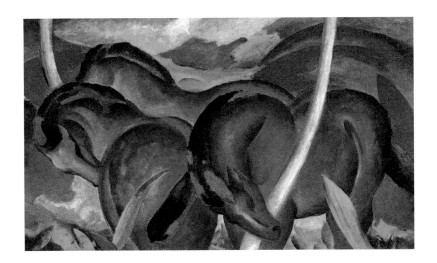

표현주의는 회화·조각·문학·연극·음악·춤·건축 등의 예술에 있어서
객관적인 관찰보다는 주관적인 감정을 중시하는 경향을 뜻한다. 예술사
적으로 보았을 때 표현주의는 1905년 무렵 여러 국가에서 눈에 띄게 뚜
렷해지던 비주얼 아트의 반인상주의적 경향을 가리키는 말로서 20세기
초에 널리 사용되기 시작했다. 색채와 선을 상징적·감정적으로 사용하
는 이 새로운 형태의 예술은 어떤 면에서 인상주의와 정반대다. 예술가
는 자신을 둘러싼 세계에 대한 인상을 기록하는 것이 아니라 자신이 바
라보는 세계에 감정을 남겼다. 이런 개념의 예술이 너무나 혁명적인 발
상이었기에 표현주의는 곧 현대미술의 동의어가 되었다.

더 구체적으로 분류해보자면 표현주의는 1909~1923년에 발전한 독
일 예술의 특정 스타일을 뜻한다. 특히 두 그룹이 독일 표현주의의 주요
세력이었는데 하나는 다리파였고 다른 하나는 청기사파였다.

다리파에는 프리츠 블레일, 에리히 헤켈, 에른스트 루트비히 키르히
너, 카를 슈미트 로틀루프가 속해 있었다. 젊은 이상주의자였던 이들은
회화를 통해 더 좋은 세상이 될 수 있다는 믿음으로 가득했다. 단순화한
그림, 과장된 형체, 과감하고 대비되는 색채를 사용함으로써 당시 세계
를 강렬하고도 때로는 참혹하게 바라보는 시각을 제시했다.

에밀 놀데가 잠시 이 그룹에서 활동했는데 그의 작품에서 우리는 표
현주의 또 다른 주요 주제인 신비주의를 볼 수 있다. 놀데의 회화는
단순하면서도 역동적인 리듬과 감각적인 색채를 접목해 놀라운 효과를

거두었다. 그의 그래픽 아트는 흑백의 대비를 살려 강렬하고 독창적이다.

청기사파는 다리파보다 규모는 컸지만 결속력은 약했다. 바실리 칸딘스키, 파울 클레, 가브리엘레 뮌터, 프란츠 마르크, 오스카 코코슈카 등이 속해 있었다. 이들은 창작의 자유가 있을 때 예술가가 적절하다고 판단해 어떤 형태로든 작가의 비전을 표현할 수 있다는 확고한 믿음으로 뭉쳐 있었다. 일반적으로 이들의 작품은 다리파에 비해 더 서정적이고 영적이며 밝은 편이다.

오스카 코코슈카와 에곤 실레는 가장 유명한 오스트리아 표현주의 작가다. 코코슈카의 초상화, 우화를 소재로 한 그림, 풍경화는 감정이 격렬하게 요동치는 느낌을 준다. 실레는 공격적이고 신경질적인 선을 사용해 수척하고 일그러지고 비통에 찬 인물을 그려냈다. 다른 유명한 표현주의 작가로는 조르주 루오가 있다. 그는 초기작에서 '이 땅의 비참한 인간들'을 강렬하고 연민에 찬 시선으로 그려냈지만 후기작에서는 도덕적 울분과 슬픔이 구원에 대한 희망과 함께 어우러져 있다.

표현주의는 2차원 미술에만 국한되지 않았다. 조각가들은 인물 조각이나 초상 조각에서 심리적 강렬함과 함께 인간 고립과 고통의 감각을 그려냈다. 독일과 네덜란드 출신 건축가들은 정치적이고 유토피아적이며 실험적인 방식을 채택했다.

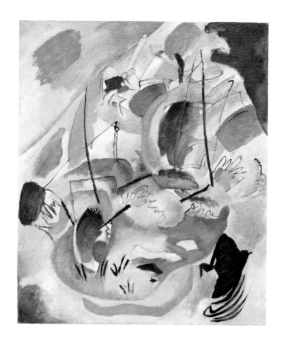

**바실리 칸딘스키**

〈즉흥 31(해전)〉, 1913년, 캔버스에 유채, 140.7× 119.7cm, 워싱턴 DC 내셔널 갤러리

칸딘스키는 지성과 감성의 통합을 추구했으며 작품이 음악처럼 곧바로 표현될 수 있기를 바랐다. 색채와 형태에 집착했지만 1912~1914년 사이의 작품들은 아직 완전한 추상화가 아니어서 무엇을 그린 것인지 알아볼 수 있어 관객의 시선을 끈다.

실레의 작품에는 절망과 열정, 외로움, 에로티시즘이 강렬하게 표출되어 있다. 그는 고문당하는 예술가의 역할을 즐겼으며 1913년 자신의 어머니에게 이런 메시지를 남겼다. "저는 썩어서도 영원한 생명을 남기고 마는 과일이 될 거예요. 그렇다면 저를 낳은 어머니는 얼마나 좋을까요."

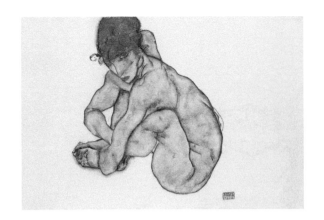

## 주요 작가

에리히 헤켈(1883~1970년), 독일
바실리 칸딘스키(1866~1944년), 러시아
에른스트 루트비히 키르히너(1880~1938년), 독일
파울 클레(1879~1940년), 스위스
오스카 코코슈카(1886~1980년), 오스트리아
아우구스트 마케(1887~1914년), 독일
프란츠 마르크(1880~1916년), 독일
가브리엘레 뮌터(1877~1962년), 독일
에밀 놀데(1867~1956년), 독일
조르주 루오(1871~1958년), 프랑스
에곤 실레(1890~1918년), 오스트리아

## 특징

상징적 색채, 표현적 선과 형태
과장된 상상
상상력의 발로
미술을 묘사의 역할에서 해방시킴
감정적, 때로는 신비롭거나 영적인 환영
정치적, 유토피아적, 실험적

## 장르

모든 장르

## 주요 소장처

오스트리아 빈_ 알베르티나 미술관
독일 베를린_ 브뤼케 미술관
스위스 바젤_ 현대미술관
오스트리아 빈_ 레오폴드 미술관
미국 뉴욕_ 노이에 갤러리
독일 제빌_ 놀데 재단
네덜란드 암스테르담_ 시립미술관
영국 런던_ 테이트 모던

# 입체주의
## 1908년경-1914년

입체주의는 파블로 피카소와 조르주 브라크가 1907년 파리에서 만난 뒤 창시되었다. 두 사람은 이 혁명적인 새로운 양식을 발전시키기 위해 함께 작업했으며 어떤 평론가의 말처럼 '풍광·인물·집, 그야말로 모든 것을 기하학적 패턴과 큐브로 압축'했다. 입체주의는 곧 공식적인 운동으로 부상해 꾸준히 지속되었다.

이들에게 입체주의란 일종의 사실주의이며 르네상스 이래로 서구를 휩쓸었던 여러 종류의 환영적 재현보다 실제를 더 설득력 있게 전달할 수 있다고 여겼다. 이들은 일점투시를 거부했고, 이전 아방가르드 세대인 인상주의나 야수주의의 장식적 성격도 배제했다. 대신 이들은 주목할 만한 두 가지를 찾았다. 하나는 폴 세잔의 후기작(구조)이고 다른 하나는 아프리카 조각상(추상적

**조르주 브라크**

〈에스타크의 집〉, 1908년,
캔버스에 유채, 73×60cm,
베른 시립미술관

시골 풍경을 그린 이 작품은 브라크의 분석적 입체주의를 대변한다. 어두운 톤의 색채, 조각낸 형태, 다각도의 시점이 특징적이다.

기하 및 상징성)이었다. 피카소에게 있어 입체주의가 풀어야 할 숙제는 2차원인 캔버스에 3차원을 재현하는 것이었고, 브라크에게는 공간에서 부피와 질량을 묘사하는 방식을 연구하는 것이었다.

입체주의의 첫 단계는 분석적 입체주의라고 불리며 1911년 무렵까지 지속되었다. 작가들은 밝지 않은 색과 평범한 소재를 사용했고, 소재를 해체해 평판이 서로 관통하는 거의 추상체로 구현했다. 물체는 묘사하는 것이 아니라 제시하는 것이었고 관객들은 눈으로 뿐만 아니라 생각으로 구성해야 했다. 그러나 추상주의는 목표가 아니라 목적으로 가는 수단이었다. 브라크가 인정했듯이 해체는 '물체에 더 가까워지기 위한 기법'이었다.

다음 단계는 1912~1914년까지 지속되었던 종합적 입체주의의 시기다. 브라크와 피카소는 작업 순서를 거꾸로 뒤집었다. 물체와 공간을 줄여서 추상으로 가는 것이 아니라 조각난 추상에서 그림을 구성했다. 이 시기에 여기에 합류한 젊은 작가 후안 그리스는 이렇게 설명했다. "나는 원기둥으로 병을 만들 수 있다." 현대미술의 상징이 된 두 가지 중요한 혁신이 1912년에 일어났다. 피카소의 첫 번째 입체주의 콜라주(붙인다는 뜻의 프랑스어 coller에서 유래) 작품인 〈등나무 의자가 있는 정물〉이 나왔고, 세 작가 모두 파피에 콜레(잘라 붙인 종이로 구성) 작품을 내놓았다. 이들 작품은 대체로 소재가 분명해지고 색

**파블로 피카소**
〈등나무 의자가 있는 정물〉, 1912년, 캔버스에 유포 접착 및 유채, 밧줄로 붙인 테두리, 29×37cm, 파리 피카소 미술관

이 콜라주 작품은 실제와 환영의 개념이 뒤섞여 있다. 캔버스에 붙어 있는 진짜 물체는 사실 진짜 등나무 의자가 아니라 등나무 패턴을 기계로 인쇄한 유포 조각인 환영이다. JOU라고 쓰인 글자는 신문을 뜻하는 프랑스어 journal을 의미하는데 그 자체로 카페 테이블 위에 있는 신문을 의미한다. 이 모든 것을 둘러싸고 있는 것은 밧줄로 이는 정물화의 액자 역할을 하는 동시에 물체로서 사진의 존재감을 부각시킨다.

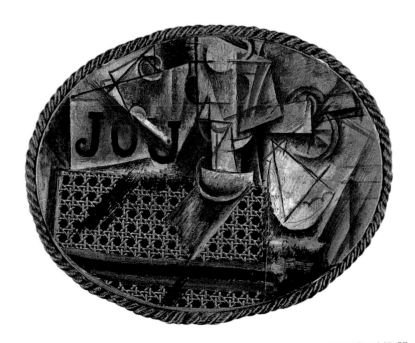

채는 더욱 풍성해졌으며 '실제 세계'의 기성품 조각과 텍스트로 이루어졌다.

1912년에 이르러 입체주의는 세계로 퍼져나갔고 그 혁명적인 방식은 표현주의, 미래주의, 구축주의, 다다이즘, 초현실주의, 정밀주의 등 여러 양식과 운동을 빠르게 촉발시켰다. 피카소와 브라크, 그리스는 추상주의를 추구하지 않았지만 오르피슴, 종합주의, 광선주의, 보티시즘 작가들은 추상으로 나아갔다. 입체주의 개념은 조각·건축·응용미술 같은 다른 분야에서 빠르게 받아들여 흡수했다.

입체주의 조각은 콜라주와 파피에 콜레에서 벗어나 콜라주를 3차원으로 만든 아상블라주로 전개되었다. 이 새로운 기법은 조각가를 해방시켰다. 조각가는 인간이 아닌 소재를 사용하기 시작했고 조각을 모형이나 깎아서 만들 뿐 아니라 지을 수도 있다는 생각을 하게 되었다.

후안 그리스

〈신문과 과일접시〉, 1916년, 캔버스에 유채, 92×60cm, 뉴헤이븐 예일대학교 아트 갤러리

후안 그리스는 종합적 입체주의의 순수 주창자다. 그의 정물은 모든 각도에서 사물을 관찰하며 수평적이고 수직적인 평면을 체계적으로 보여준다.

### 주요 작가

조르주 브라크(1882~1963년), 프랑스
마르셀 뒤샹(1887~1968년), 프랑스 – 미국
후안 그리스(1887~1927년), 스페인
페르낭 레제(1881~1955년), 프랑스
파블로 피카소(1881~1973년), 스페인

### 특징

다각도의 시점과 변화무쌍한 공간
교차되는 평면과 선
형태를 기하학적 패턴, 즉 큐브로 해체
해체된 조각을 사용해 물체를 구성
실제 요소를 사용한 콜라주

### 장르

회화, 조각, 건축, 응용미술

### 주요 소장처

체코 프라하_ 체코 입체주의 미술관
스위스 베른_ 베른 시립미술관
프랑스 파리_ 국립 피카소 미술관
미국 뉴욕_ 뉴욕 현대미술관
미국 워싱턴 DC_ 내셔널 갤러리
독일 베를린_ 신 국립미술관
미국 뉴욕_ 구겐하임 미술관
영국 런던_ 테이트 모던
스페인 마드리드_ 티센보르네미서 미술관
미국 코네티컷_ 예일대학교 아트 갤러리

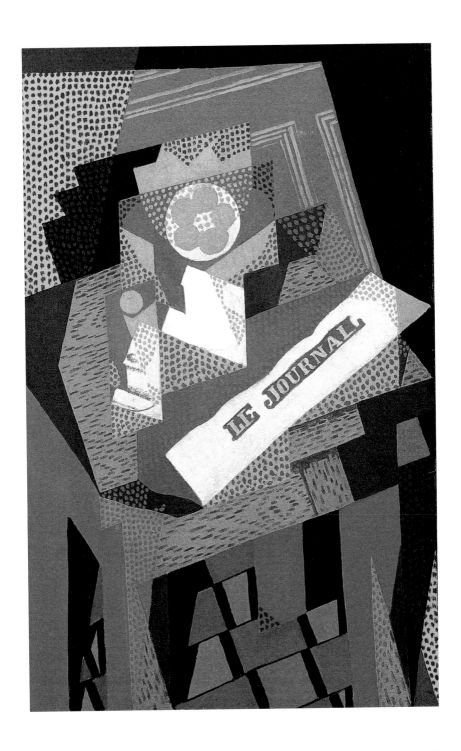

# 미래주의
## 1909년-1930년경

미래주의는 1909년 이탈리아의 괴짜 시인 필리포 마리네티가 파리의 한 신문 전면에 폭탄선언을 하며 세상에 선포되었다. 이 운동이 이탈리아에서뿐만 아니라 세계적으로 중요한 가치가 있다는 의도를 알린 것이다. 처음에는 역사적 전통이 담긴 어떤 것도 거부한다는 문학 개혁운동의 일환으로 시작되었지만 미래주의는 곧 다른 사상을 아우르며 확대되었고, 젊은 이탈리아 예술가들은 마리네티의 뜻에 열광적으로 동조했다. 회화·조각·영화·음악·시·건축·여성·비행에 대한 선언이 뒤따랐다. '우주의 미래주의식 재건'이란 제목의 선언문에서는 심지어 더 추상적인 미래주의 스타일을 만들어 패션, 가구, 인테리어에도 적용할 것을 제안했다. 즉 삶의 모든 면에 적용할 것을 제안한 것이다. 유일한 원칙은 속도, 힘, 새 기계 및 기술에 대한 열정이었으며 현대 산업도시의 역동성을 전달하고자 하는 욕망이었다.

미래주의자들은 과거와 절연해야 한다는 강박에 사로잡혀 새로운 재현 방

**자코모 발라**

〈발코니를 뛰는 소녀〉,
1912년, 캔버스에 유채,
125×125cm, 밀라노 시립
현대미술관

발라는 새로운 방식으로 움직임을 묘사하는 실험을 했으며 사진학 연구에 지대한 영향을 받아 이미지를 겹겹이 연속적으로 늘어놓는 방식을 채택했다. 그의 작품은 점차 추상화를 지향하게 되었다.

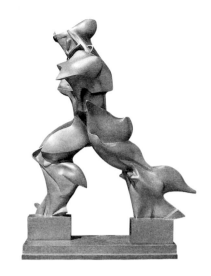

**움베르토 보초니**

**〈공간 속에서의 연속적인 단일 형태들〉, 1913년, 청동, 117.5×87.6×36.8cm, 개인 소장**

보초니는 회화에서 이미 상당히 인정받고 있었지만 1912년 조각으로 관심을 돌리며 이렇게 말했다. "조각의 유한한 선과 갇힌 형태를 버리자. 몸을 찢어서 열어버리자."

식의 필요성을 역설했다. 그러던 중 파리에서 입체주의를 만나면서 중요한 전환점이 생긴다. 미래주의자들은 곧이어 입체주의의 기하학적 형태와 서로 교차되는 평판을 보색과 함께 사용했다. 어떤 면에서 볼 때 움직이는 입체주의를 구현한 것이다. 비록 이탈리아에서 처음 시작된 운동이었고 오래 지속되지는 않았지만 미래주의 이론과 도상학에 대한 관심은 국제 아방가르드에 지속적인 영향을 주었다.

**주요 작가**

자코모 발라(1871~1958년), 이탈리아
움베르토 보초니(1882~1916년), 이탈리아
카를로 카라(1881~1966년), 이탈리아
필리포 마리네티(1876~1944년), 이탈리아
지노 세베리니(1883~1966년), 이탈리아

**특징**

환희를 표현하기 위해 색·선·빛·형태를 사용
현대 도시생활의 속도와 역동성

**장르**

모든 장르

**주요 소장처**

이탈리아 로베레토_ 데페로 미술관
영국 런던_ 에스토릭 컬렉션
이탈리아 밀라노_ 노베첸토 미술관
미국 뉴욕_ 뉴욕 현대미술관
이탈리아 베니스_ 페기 구겐하임 컬렉션
이탈리아 밀라노_ 브레라 미술관
영국 런던_ 테이트 모던

# 생크로미슴

## 1913년–1918년경

생크로미슴(그리스어에서 유래한 말로 '색채와 함께'라는 뜻)은 모건 러셀과 라이트 스탠턴 맥도널드 두 명의 미국인 화가에 의해 만들어진 회화 양식이다. 이들은 입체주의의 구성 원리와 신인상주의 작가들의 색채이론을 이용해 색채추상을 실험했다. 당시 작가들처럼 이들도 외부세계의 물체를 똑같이 따라 하는 것에서 의미를 찾지 않았고 캔버스 위 색채와 형태라는 결과물에서 의미를 찾는 시스템을 구축하고자 했다.

러셀은 또한 음악가이기도 했는데 그의 목표는 색채와 형태가 조화롭게 구성되어 있는 일종의 교향곡을 완성하는 것이었다. 이런 음악적 비유와 생크로미슴의 다른 특징은 러셀의 대작 〈오렌지 생크로미: 태어나기 위해〉에서 확연하게 드러난다. 입체주의 구조의 이 작품은 유채색 조합, 자유로운 리듬감, 원호圓弧가 그리는 역동성으로 인해 활기가 넘친다.

생크로미슴 작가들이 1913년과 1914년 뮌헨, 파리, 뉴욕에서 전시회를 열었을 당시에는 논란과 당혹감을 불러일으켰다. 그럼에도 이들은 토머스 하트 벤튼, 패트릭 헨리 부르스, 아서 데이비스 등 한때 생크로미슴 작가로 분류되었던 이들 미국 작가들에게 지대한 영향을 미쳤다. 제1차 세계대전이 끝날 무렵 생크로미슴은 거의 활기를 잃었고 이를 지향했던 많은 작가들은 다시 구성으로 관심을 되돌렸다.

**주요 작가**

라이트 스탠턴 맥도널드(1890~1973년), 미국
모건 러셀(1886~1953년), 미국

**특징**

화려한 색채와 기하학적 형태
자유롭게 흐르는 리듬과 원호
추상, 비구성적
움직임과 역동적인 감각

**장르**

회화

**주요 소장처**

미국 뉴욕_ 올브라이트 녹스 미술관
미국 뉴저지_ 몽클레어 미술관
미국 뉴욕_ 먼슨 윌리엄스 프록터 아트 인스티튜트
미국 미네소타_ 와이즈만 미술관
미국 뉴욕_ 휘트니 미술관

# 오르피슴

## 1913년–1918년경

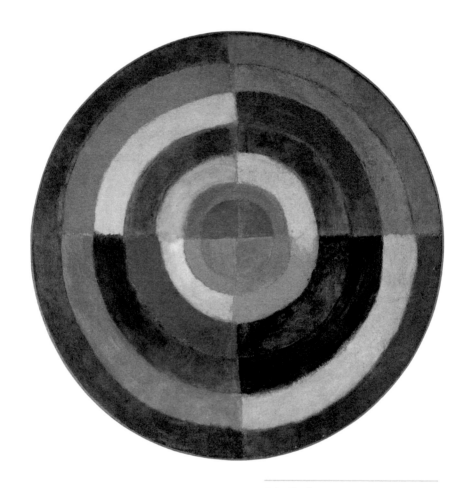

**로베르 들로네**

〈첫 번째 디스크〉, 1913~
1914년, 캔버스에 유채, 지
름 134cm, 개인 소장

들로네는 색채를 사용해 추
상에 가까운 구성 안에서
리듬감 있는 관계를 만들었
다. 그는 자신의 그림을 가
리켜 '동시대비'라고 했는데
이는 프랑스의 화학자이자
색채이론가 슈브뢰이가 사
용한 용어를 의식적으로 언
급한 것이다.

오르피슴 혹은 오르픽 입체주의라 불리는 이 용어는 프랑스의 평론가이자 시인이었던 기욤 아폴리네르가 입체주의 내의 '운동'이라고 본 것을 설명하기 위해 고안했다. 단색의 입체주의 작품과 달리 이 새로운 형태의 추상회화는 밝은 마름모꼴과 채도가 높은 색의 소용돌이가 서로 어우러지는 그림이다.

오르피슴은 그리스 신화 속 인물인 오르페우스에서 유래했다. 음유시인이자 리라의 명수였던 오르페우스의 음악에는 야수조차 온순해졌다고 한다. 아폴리네르는 이 용어를 사용함으로써 색채를 통해 입체주의의 해체를 가속화했던 이런 조화로운 구성의 음악적이며 영적인 속성을 전달하고자 했다.

오르피슴에서 떼려야 뗄 수 없는 두 명의 화가는 프랑스 화가 로베르 들로네와 그의 러시아 태생 아내 소니아 들로네다. 두 사람 모두 색채 추상미술의 선구자다. 로베르는 신인상주의, 광학과 색채, 빛, 움직임의 상관관계를 연구해 〈동시대비: 해와 달〉(1913년)이라는 작품을 탄생시켰다. 이 작품에서 표현의 주요 수단은 색채 리듬의 구성이었다. 아폴리네르는 들로네의 작품을 가리켜 '유색의 입체주의'라고 했지만 정작 들로네는 스스로 '동시주의'라는 용어를 고안해 자신의 스타일을 설명했다.

1912년에서 1914년 사이 소니아는 오르피슴 스타일의 추상회화를 처음으로 선보였다. 그녀는 여러 장르를 넘나들며 작품활동을 했는데 콜라주, 제본, 일러스트, 패션 등으로 작업 반경을 넓히며 새로운 추상 양식을 응용미술로 확대했다.

### 주요 작가

로베르 들로네(1885~1941년), 프랑스
소니아 들로네(1885~1979년), 러시아 - 프랑스
프란티세크 쿠프카(1871~1957년), 체코

### 특징

추상적인 구성
밝은 색채
소용돌이 형태

### 장르

회화, 응용미술

### 주요 소장처

체코 프라하_ 프라하 국립미술관
프랑스 파리_ 국립 현대미술관
미국 뉴욕_ 뉴욕 현대미술관
미국 뉴욕_ 구겐하임 미술관
미국 펜실베이니아_ 필라델피아 미술관

# 광선주의

1913년-1917년

광선주의(광선을 뜻하는 러시아어 luch에서 유래)는 부부 화가이자 디자이너였던 미하일 라리오노프와 나탈리아 곤차로바가 1913년 모스크바에서 '타깃' 전시회를 하면서 시작되었다. 당시 세계 여러 나라 작가들과 마찬가지로 광선주의 작가 역시 자신들만의 규칙과 목표가 있는 추상주의 미술을 만들어가고 있었다. 이후 광선주의 선언을 하면서 라리오노프는 광선주의 회화는 물체를 그리지 않고 물체에 반사되는 광선의 교차를 그린다고 설명했다.

라리오노프와 곤차로바는 이미 러시아 아방가르드 운동의 중심에 자리했고, 서구 아방가르드 운동과 러시아 민속예술을 접목시킨 독특한 예술을 시도하고 있었다. 라리오노프가 자연스럽게 인정했듯이 광선주의는 입체주의·미래주의·오르피슴의 혼합체이며 과학과 광학, 사진에 대한 관심이 접목되어 있다.

라리오노프와 곤차로바의 작품은 1912년과 1914년 사이 러시아와 유럽에서 명성을 얻었다. 1917년 러시아 혁명이 일어날 무렵 라리오노프와 곤차로바는 파리에 정착했으며, 광선주의 대신 더 원시적인 스타일에 관심을 가지고 무용 제작에 필요한 무대 디자인이나 무대의상 디자인에 열중했다. 광선주의는 오래 지속되지 않았지만 그 작품과 이론은 후대 러시아 아방가르드 세대에 영향을 주었으며 추상미술 전체 발전에 중요한 역할을 했다.

**주요 작가**

나탈리아 곤차로바(1881~1962년), 러시아
미하일 라리오노프(1881~1964년), 러시아

**특징**

다채로운 색상, 교차하는 사선
역동적인 선, 날카로운 각

**장르**

회화

**주요 소장처**

프랑스 파리_ 퐁피두센터
독일 쾰른_ 루트비히 미술관
미국 뉴욕_ 뉴욕 현대미술관
미국 뉴욕_ 구겐하임 미술관
영국 런던_ 테이트 모던

---

**나탈리아 곤차로바**

〈광선주의자 무희〉, 1916년경, 캔버스에 유채, 50×42cm, 개인 소장

곤차로바는 기계와 기계화 운동에 대한 미래주의자의 열정에 동참했다. 그녀와 라리오노프는 광선주의 선언을 발표했으며 이는 후대 러시아 아방가르드 예술가들에게 큰 영향을 미쳤다.

# 절대주의
## 1913년-1920년경

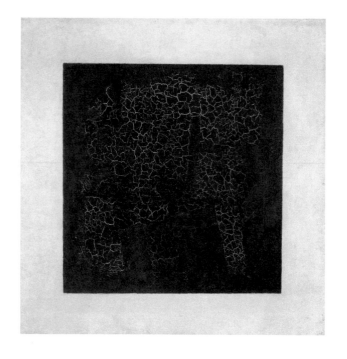

절대주의는 러시아 화가 카지미르 말레비치가 1913~1915년에 창안한 순수 기하학 추상미술이다. 그는 예술활동을 하고 예술을 받아들이는 것은 정치 적·실용주의적·사회적 목적이 담긴 어떤 생각과도 거리가 먼 독립적인 영적 행위라고 믿었다. 그는 이런 신비로운 느낌은 회화의 필수 요소, 즉 순수화된 형태와 색채를 통해 가장 잘 전달될 수 있다고 믿었다.

절대주의는 1915년 상트페테르부르크에서 열린 전시회를 통해 대중 앞에 처음 등장했다. 이 전시회에는 그 유명한 말레비치의 〈검은 사각형〉이 전시되 었다. 말레비치는 검은 사각형이 '형태의 0'이라고 설명하며 하얀 바탕은 '이 런 감정을 넘어선 공허함'이라고 설명했다. 초기에는 검정색, 흰색, 빨간색, 초 록색, 파란색으로 간단한 기하학 도형을 그리는 작품을 했지만 이후에는 더 복잡한 형태와 더 다양한 색채 및 명암을 사용해 요소들이 캔버스 앞에서 부

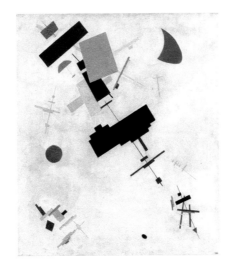

유하는 것처럼 보이는 공간과 움직임의 환영을 창조해냈다.

　말레비치는 예술과 정치가 양립할 수 있다는 생각을 거부했음에도 절대주의 운동은 1917년 10월 혁명 이후에도 지속되었다. 그러나 많은 예술가들이 실용주의 및 산업디자인에 관심을 돌리면서 순수예술에 대한 말레비치의 주장은 인기를 잃었다. 절대주의는 초기에는 구축주의로 대체되었고, 1920년대 실험 추상주의 예술에 대한 국가적 지원이 종료되면서 사회주의 사실주의가 그 자리를 차지했다.

### 주요 작가

엘 리시츠키(1890~1941년), 러시아
카지미르 말레비치(1878~1935년), 러시아
류보프 포포바(1889~1924년), 러시아
올가 로자노바(1886~1918년), 러시아
나데즈다 우달초바(1886~1961년), 러시아

### 특징

기하학적 추상과 단순한 모티브
비재현적

### 장르

회화, 응용미술

### 주요 소장처

미국 뉴욕_ 뉴욕 현대미술관
네덜란드 암스테르담_ 시립미술관
러시아 상트페테르부르크_ 국립 러시아 박물관
러시아 모스크바_ 트레티야코프 미술관

# 구축주의
## 1913년-1930년경

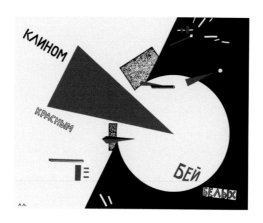

구축주의는 기하학 도형을 사용한 또 다른 러시아 예술운동이었다. 이 운동의 주창자는 블라디미르 타틀린이었다. 그 역시 카지미르 말레비치의 절대주의가 소개되었던 1915년 상트페테르부르크에서 열린 전시회에 참가해 급진적이며 추상적인 기하학적 도형을 사용한 부조회화 및 모서리 역부조를 선보였다. 그의 독특한 아상블라주는 금속, 유리, 나무, 석고 같은 산업자재로 만들어졌으며 실제의 3차원 공간을 조각의 재료로 삼는다.

　말레비치와 타틀린의 작품은 추상적이며 기하학적 도형을 사용하는 등 시각적으로는 비슷한 특징이 있었지만 예술의 역할에 대한 견해는 완전히 달랐다. 말레비치는 예술을 사회적이며 정치적 책임과 별개의 행위라고 보았지만 타틀린은 예술은 사회에 영향을 줄 수도 있고 주기도 해야 한다고 믿었다.

　1917년 볼셰비키 혁명이 일어날 즈음 타틀린에게는 많은 예술가 지지자들이 생겼다. 이들은 새로운 세상을 건설하는 데 열정적으로 참여하고자 했다. 1920년대 초중반 구축주의는 전성기를 맞아 절대주의를 몰아내고 소비에트 러시아를 선도하는 스타일로 자리매김했다.

　구축주의 작가들은 가구, 폰트, 도자기, 의복, 건물 등 모든 것을 디자인하는 데 힘을 쏟았다. 그러나 1920년대 후반에 들어서며 비공식적으로 소비에트 공산주의 체제 양식으로 군림하던 구축주의의 종말이 다가왔다. 사회주의 사실주의가 공산주의의 대표 양식으로 채택된 것이다. 그러나 이 시기에 들어 많은 예술가가 망명했고 이들은 전 세계로 퍼져나가 러시아 추상주의 운동을 전파했다.

**블라디미르 타틀린**

〈제3인터내셔널 기념탑 모형〉, 1919년, 나무와 금속으로 만든 모형을 찍은 당시 사진, 스톡홀름 국립미술관

사진 속에서 타틀린은 자신이 제작한 모형 기념탑 앞에서 파이프담배를 피우고 있다. 이 작품은 대담하며 미래를 앞서가는 디자인으로 거대한 소용돌이 모양 철탑에 하이테크 정보센터와 뉴스 및 선전을 전송할 수 있는 야외 스크린, 구름에 이미지를 투사하는 시설을 갖추고 있었다. 결국 이 기념탑은 실현되지 못했는데 당시 소련의 낙후된 기술로는 불가능한 일이었다. 그러나 개념만은 아직도 유효하다. 유토피아를 꿈꾸던 소련과 그런 사회를 건설하는 데 중추적인 역할을 하려던 현대예술가이자 엔지니어의 열정에 대한 쓸쓸하지만 강렬한 기념물로 남아 있다.

**엘 리시츠키**(왼쪽)

〈붉은 쐐기로 백색을 강타하라〉, 1919~1920년, 석판화 포스터, 48.8×69.2cm, 개인 소장

리시츠키의 유명한 내전 선동 포스터다. 단순하면서도 강력한 그래픽 상징을 사용해 메시지를 알기 쉽게 전달하고 있다.

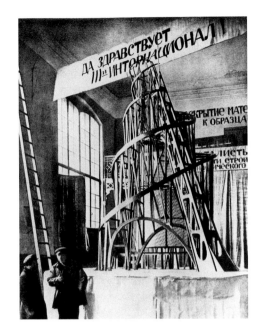

## 주요 작가

나움 가보(본명 나움 네에미야 페브스너, 1890~1977년), 러시아
엘 리시츠키(1890~1941년), 러시아
앙투안 페브스너(1884~1962년), 러시아
류보프 포포바(1889~1924년), 러시아
알렉산드르 로드첸코(1891~1956년), 러시아
바바라 스테파노바(1894~1958년), 러시아
블라디미르 타틀린(1885~1953년), 러시아
알렉산드르 베스닌(1883~1959년), 러시아

## 특징

추상적이며 기하학적인 형태

## 장르

회화, 조각, 디자인, 건축

## 주요 소장처

스웨덴 스톡홀름_ 국립미술관
미국 뉴욕_ 뉴욕 현대미술관
러시아 상트페테르부르크_ 국립 러시아 박물관
러시아 모스크바_ 트레티야코프 미술관
네덜란드 에인트호번_ 반 아베 미술관

# 형이상회화

## 1913년–1920년경

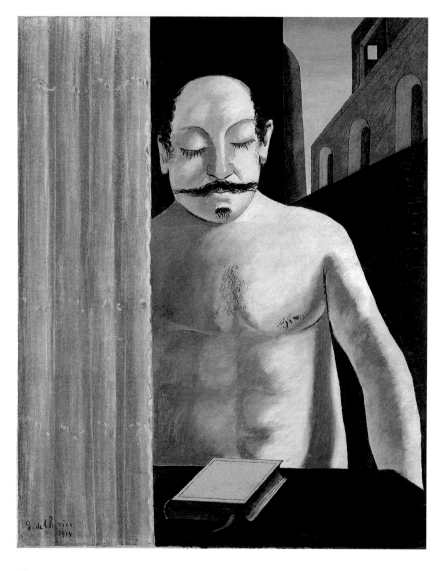

형이상회화는 조르조 데 키리코와 과거 미래주의자였던 카를로 카라가 함께 1913년 무렵부터 발전시킨 회화의 한 양식이다. 소란스럽고 동적인 미래주의 작품과 달리 형이상회화는 고요하고 정적이다. 이들은 몇 가지 독특한 특징이 있다. 고전주의 장식이 있는 건축물, 뒤틀린 구도, 어울리지 않는 사물의 배치, 그리고 무엇보다 불안감을 자아내는 신비감 등이다.

형이상회화 화가들은 예술이란 예언이며, 예술가는 시인이자 예언가로서 모든 것을 깨닫게 되는 순간 외피의 가면을 벗고 뒤에 숨겨졌던 진짜 진실을 드러낼 수 있는 자라고 믿었다. 이들은 일상의 괴이함에 매료되었으며 평범함 속에서 독특함을 포착하는 분위기를 연출하고자 했다.

카라와 데 키리코는 1917년 이탈리아 페라라의 군인병원에서 신경쇠약을 치료하다가 만났다. 이들은 곧 작업을 함께 시작했다. 협업은 1920년까지 지속되었지만 누가 먼저 이 양식을 시작했는지에 대한 논쟁이 격해지면서 둘은 각자의 길을 걷게 된다. 그러나 이즈음 그들의 작품은 명성을 얻게 되었고 영향력도 상당했다. 특히 파리 초현실주의자들에게 큰 영향을 주었다.

**조르조 데 키리코**

〈유아의 뇌중〉, 1914년, 캔버스에 유채, 80×65cm, 스톡홀름 현대미술관

형이상회화 화가들은 현실의 물리적 외피를 초월하고자 했기에 이해할 수 없고 수수께끼 같은 이들의 이미지에 관객은 놀라고 동요했다. 이 그림은 초현실주의 창시자인 앙드레 브르통이 가장 좋아했던 그림이다. 그는 데 키리코를 초현실주의의 효시로 여겼다.

### 주요 작가

카를로 카라(1881~1966년), 이탈리아
조르조 데 키리코(1888~1978년), 이탈리아
조르조 모란디(1890~1964년), 이탈리아

### 특징

고요하고 정적이며 괴이하고 신비로움
고전주의적 장식이 있는 건축물 장면
어울리지 않는 사물의 배치
독특한 구도

### 장르

회화

### 주요 소장처

스웨덴 스톡홀름_ 현대미술관
이탈리아 밀라노_ 노베첸토 미술관
미국 뉴욕_ 뉴욕 현대미술관
이탈리아 베니스_ 페기 구겐하임 컬렉션
영국 런던_ 테이트 모던

# 보티시즘

1914년–1918년경

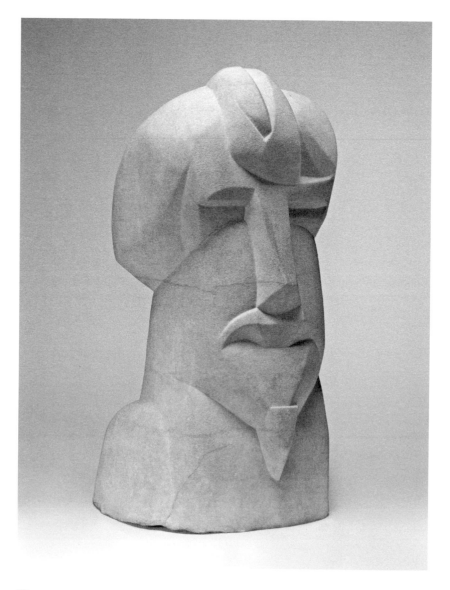

보티시즘(소용돌이를 뜻하는 단어 vortex에서 유래)은 작가이자 화가였던 윈덤 루이스에 의해 1914년 창시되었다. 당시 유럽의 입체주의·미래주의·표현주의에 대항하고 영국 예술을 부흥시키고자 했던 영국의 운동이다.

윈덤 루이스를 비롯해 그와 뜻을 같이했던 예술가들은 영국 예술을 과거에서 끄집어내어 그들을 둘러싼 세계와 연관 있는 현대적이고 세련된 추상예술을 하고자 했다. 보티시즘 작가들은 그들의 작품이 '기계, 공장, 더 커진 새 건물, 다리, 제작소의 형태'를 아우르기를 바랐다. 그들은 각지고 기계 같은 형태를 받아들였지만 단순한 기계 이미지(미국의 정밀주의자들처럼)를 원하지는 않았다.

제1차 세계대전이 보티시즘 운동을 거의 집어삼키는 상황이었지만 그럼에도 루이스와 그의 동료들은 인상적인 작품을 선보였다. 날카로운 컬러블록의 그림, 기계적이고 괴이한 조각상, 주체할 수 없는 조소와 강렬한 열정이 뒤섞인 글. 당시 많은 예술가들은 국가의 종군화가로 일했고 기하학적 양식을 이용해 전쟁의 참상을 가감 없이 드러냈다. 얼마 지속되지는 못했지만 보티시즘은 현대운동의 한 축을 담당하며 영국 추상미술 발전의 토대가 되었다.

**앙리 고디에-브르제스카**

〈에즈라 파운드의 신성한 두상〉, 1914년, 대리석, 90.5×45.7×48.9cm, 워싱턴 DC 내셔널 갤러리

미국의 모더니즘 시인이었던 에즈라 파운드는 보티시즘 작가들의 중요한 조력자로서 소용돌이는 '에너지의 최대치'라고 선언하며 보티시즘이라는 명칭을 만든 장본인이기도 하다. 그는 고디에-브르제스카에게 자신의 조각을 의뢰하며 정력적으로 보이게 해달라고 주문했다고 한다.

---

### 주요 작가

데이비드 봄버그(1890~1957년), 영국
자코브 앱스타인(1880~1959년), 미국 – 영국
앙리 고디에–브르제스카(1891~1915년), 프랑스
윈덤 루이스(1882~1957년), 영국
크리스토퍼 네빈슨(1889~1946년), 영국

---

### 특징

딱딱하고 각진 형태
기하학
기계미학

---

### 장르

회화, 조각, 문학

---

### 주요 소장처

영국 케임브리지_ 케틀스 야드
영국 런던_ 임페리얼 전쟁 미술관
미국 뉴욕_ 뉴욕 현대미술관
미국 워싱턴 DC_ 필립스 컬렉션
영국 런던_ 테이트 모던

# 다다이즘
## 1916년-1922년

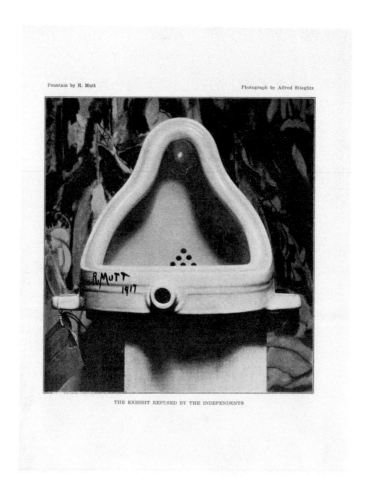

Fountain by R. Mutt

Photograph by Alfred Stieglitz

THE EXHIBIT REFUSED BY THE INDEPENDENTS

국제적이며 종합적인 현상으로서 예술운동이자 사고 방식에도 영향을 미친 다다이즘은 제1차 세계대전이 한창이던 때 시작되어 이후까지 전개되었다. 전쟁에 대한 분노를 표출하기 위해 젊은 예술가들이 모인 것이다. 이들은 사회의 유일한 희망은 이성과 논리에 근거한 시스템을 파괴하고 그 대신 무정부 상태의 원시적이고 비합리적인 시스템으로 교체하는 것이라고 주장했다.

다다<sup>dada</sup>란 단어는 1916년 당시 취리히에서 무작위로 선택된 사전 속 단어였다. 루마니아어로 '네, 네'란 뜻이며 프랑스어로는 '장난감 말', 독일어로는 '안녕'을 뜻하는 다다이즘은 국제주의, 부조리, 단순함을 추구하는 예술가들이 채택했다. 이들은 공격적이든 무관하든 상관없이 부조리적 도발, 예를 들어 풍자·역설·말장난을 통해 현상을 뒤엎고자 했다.

마르셀 뒤샹의 기성품은 공장에서 제조되어 일상에서 흔히 볼 수 있는 제품을 골라 전혀 혹은 거의 손대지 않고 전시함으로써 어떤 것이든 예술이 될 수 있다는 주장이다. 저 유명한 〈샘〉은 R. Mutt라고 서명하고 도기 변기를 뒤집어 전시한 것으로, 이 작품을 통해 뒤샹은 겉으로만 열려 있는 예술계를 비난하며 동시에 작품의 가치에서 서명이 가지는 무게에 대한 날선 비판을 제기했다. 예술이란 생각이며 사회와 예술적 관습에 대해 의문을 제기하는 것이라고 주장하는 다다이즘은 예술의 물줄기를 완전히 바꿔놓았다.

**마르셀 뒤샹**

〈샘〉, 1917년, 도기로 만든 변기 사진, 알프레드 스티글리츠가 촬영해 1917년 5월에 발간한 잡지 「맹인」에 게재, 예일대학교 바이네케 희귀본 도서관

뒤샹은 이미 제작된 물건을 기성품 예술이라고 말했다. 기존의 익숙한 맥락에서 벗어난 곳에 물체를 두고 예술이라는 이름을 걸고 전시하는 다다이즘의 특징은 예술의 관습에 정면으로 도전하는 것이었다.

### 주요 작가

장 아르프(1887~1966년), 프랑스 – 독일
마르셀 뒤샹(1887~1968년) 프랑스 – 미국
한나 회흐(1889~1978년), 독일
프랜시스 피카비아(1879~1953년), 프랑스 – 쿠바
만 레이(1890~1976년), 미국
쿠르트 슈비터스(1887~1948년), 독일

### 특징

부조리주의, 도발
충격을 주려는 의도
우연과 기성품을 이용

### 장르

퍼포먼스, 시낭송, 소음 콘서트, 전시회, 선언
콜라주, 포토몽타주, 아상블라주

### 주요 소장처

프랑스 파리_ 퐁피두센터
노르웨이 호빅_ 헤니 온스타 아트센터
이스라엘 호프 하카르멜_ 얀코 다다 미술관
미국 뉴욕_ 뉴욕 현대미술관
미국 뉴욕_ 노이에 갤러리
미국 펜실베이니아_ 필라델피아 미술관
영국 런던_ 테이트 모던

# 데 슈틸

1917년–1924년경

데 슈틸(네덜란드어로 '양식'을 뜻한다)은 예술가, 건축가, 디자이너들의 동맹으로 테오 반 되스부르크가 1917년 결성한 단체다. 데 슈틸은 평화와 조화의 정신으로 새로운 예술을 탄생시키려는 사명감이 있었다. 그들은 예술이 기본(형태·색채·선)으로 회귀하며 정화될 때 사회가 회복되고, 예술이 삶에 완전히 녹아들어갈 때 예술의 소용을 다하는 것이라는 믿음이 있었다.

데 슈틸 회화는 수평선과 수직선, 직각과 차분한 색으로 칠해진 직사각형으로 구성되었다. 사용하는 색은 빨강, 노랑, 파랑의 원색과 하양, 검정, 회색 등 중간색으로 한정했다. 데 슈틸 건축에도 이와 비슷한 명확성과 절제, 규칙이 있었다. 이들은 직선, 직각, 깨끗한 표면의 기하학적 추상언어를 3차원으로 재현했다.

게리트 리트벨트의 작품인 유트리히트 단지의 슈뢰더 저택(1924년)은 많은 면에서 데 슈틸 운동의 명작으로 꼽힌다. 생활환경의 모든 것을 조성하겠다는 목표는 달성되었고 선·각·색채 사이의 조화가 이루어낸 종합적인 효과는 바로 데 슈틸 회화에서 발견할 수 있었다.

데 슈틸의 영향력은 상당했으며 오늘날에도 예술가와 디자이너, 건축가들에게 지속적인 영향을 미치고 있다.

**피에트 몬드리안**

〈빨강, 검정, 파랑, 노랑, 회색 구성〉, 1920년, 캔버스에 유채, 51.5×61cm, 암스테르담 시립미술관

몬드리안은 작품과 글을 통해 순색과 형태에 대한 자신의 생각을 탐구하고 발전시켰다. 20세기 전반을 통틀어 손꼽히는 중요한 예술가이며 추상주의 예술가들에게 귀감이 되었다.

## 주요 작가

피에트 몬드리안(1872~1944년), 네덜란드
게리트 리트벨트(1888~1964년), 네덜란드
테오 반 되스부르크(1883~1931년), 네덜란드

## 특징

원색, 직각
단순화한 선과 형태
기하학적 추상

## 장르

회화, 응용미술, 건축

## 주요 소장처

네덜란드 헤이그_ 시립박물관
네덜란드 오테를로_ 크뢸러 뮐러 미술관
미국 뉴욕_ 뉴욕 현대미술관
네덜란드 암스테르담_ 시립미술관
영국 런던_ 테이트 모던

# 순수주의

## 1918년-1926년

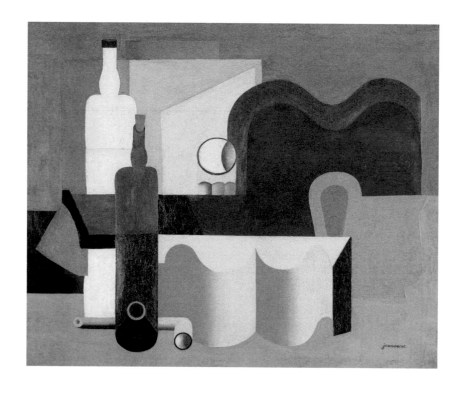

순수주의는 포스트 입체주의 운동으로 1918년 프랑스 화가 아메데 오장팡과 예명인 르 코르뷔지에로 더 잘 알려진 스위스 태생 화가이자 조각가이며 건축가였던 샤를 에두아르 잔느레에 의해 시작되었다. 이들은 입체주의가 끝나가고 정교한 장식 형태를 띠는 상황을 경멸했다. 반면 기계 형태에서 찾은 순수함과 아름다움에서 영감을 얻고 고전적인 수 공식이 조화를 이루고 결국 환희에 이를 수 있다는 믿음을 따랐다.

이들이 그리고자 했던 일상용품이나 악기 같은 소재는 입체주의와 같았지만 순수주의적 해석으로 새롭게 거듭났다는 점에서 다르다. 모양 있는 물체를 진한 윤곽선으로 그려 짜임새 있게 구성한 이미지에서 분명히 드러나는 것은 깊이와 실루엣이며 차분한 색을 사용해 부드러우면서도 차가워 보인다.

규칙은 인간에게 필수라는 기본에 대한 흔들림 없는 신념을 통해 이들은 회화뿐 아니라 건축과 제품디자인을 아우르는 순수주의 미학으로 발전시키기에 이르렀다. 이는 장식을 배격하는 새로운 기능주의 양식을 널리 알리는 캠페인으로 이어졌다. 1926년 오장팡과 르 코르뷔지에가 각자의 길을 걷기 시작할 무렵은 현대건축과 디자인의 형성에 매우 중요한 영향력을 행사했던 순수주의가 널리 전파된 후였다.

**르 코르뷔지에**

〈순수 정물화〉, 1922년, 캔버스에 유채, 65×81cm, 프랑스 국립 현대미술관 퐁피두센터

1921년에 발간한 순수주의에 관한 에세이에서 아메데 오장팡과 르 코르뷔지에는 이렇게 썼다. "회화는 표면이 아니라 공간이라고 생각한다. …… 정화되고, 연관되고, 디자인된 요소의 집합이다."

**주요 작가**

르 코르뷔지에(1887~1965년), 스위스
아메데 오장팡(1886~1966년), 프랑스

**특징**

단순한 형태
진한 테두리
차분한 색채

**장르**

회화, 디자인, 건축

**주요 소장처**

프랑스 파리_ 퐁피두센터
미국 뉴욕_ 뉴욕 현대미술관
스위스 바젤_ 바젤 미술관
미국 뉴욕_ 구겐하임 미술관

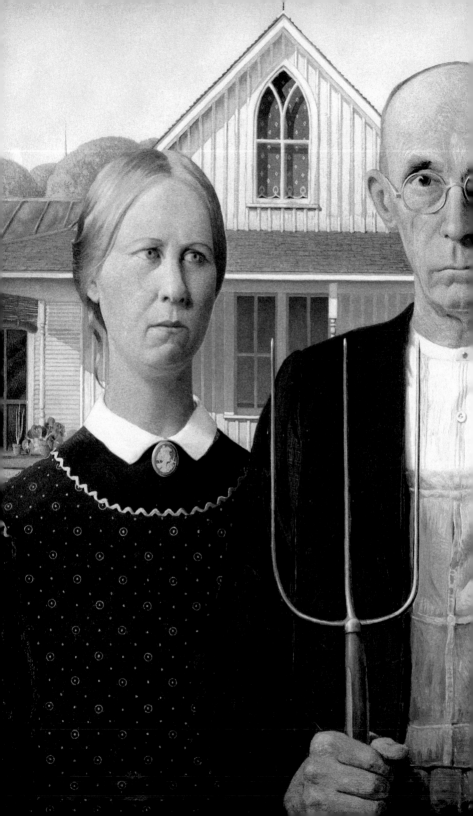

# 새로운 질서를 찾아서
## 1918년-1945년

그림은 감정을 전달하기 위한 기계다.

1918년 아메데 오장팡, 르 코르뷔지에

# 파리파

1918년경-1940년경

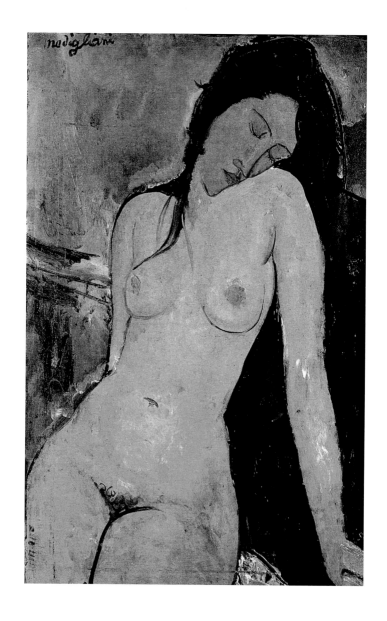

파리파는 20세기 전반기 파리에 거주했던 모더니스트 작가들의 독특한 국제 커뮤니티다. 파리파는 파리가 예술계의 중심(제2차 세계대전 발발 전까지)이며 문화적 국제주의의 상징이라고 주장한다. 특정 유파로 분류되지 않은 경우 파리파에 속하는 경우가 많았는데 조각가 훌리오 곤살레스, 콘스탄틴 브랑쿠시, 화가 아메데오 모딜리아니, 카임 수틴, 마르크 샤갈 등이 그들이다.

카탈루냐 출신의 곤살레스는 독특하고 특이한 금속 조각 작품으로 유명하며, 루마니아 태생 브랑쿠시가 정교하게 연마한 조각은 추상 조각으로 보일 만큼 단순화되었다. 이탈리아 출신의 모딜리아니는 최면에 취한 우아하고 길쭉한 초상화와 누드화를 그렸고, 러시아 출신 수틴은 강렬한 색채와 붓질의 격렬한 표현 방식으로 말미암아 초기 표현주의 작가와 동류로 여겨졌다.

수틴의 작품이 내적 갈등과 분노를 표현한 반면 파리파의 멤버이자 수틴의 친구이며 동향인 마르크 샤갈은 완전히 정반대의 그림을 그렸다. 야수주의의 색채와 입체주의의 공간, 러시아 민속예술에서 따온 이미지와 상상력을 결합시켜 그의 그림은 환상으로 가득 찼고 삶과 인류에 대한 애정을 서정적으로 표현하고 있다.

**아메데오 모딜리아니**

〈여성 누드〉, 1916년경, 캔버스에 유채, 92.4×59.8cm, 런던 코톨드 갤러리

모딜리아니의 삶은 전설과도 같다. 마약과 술로 인해 극심해진 가난과 질병으로 고통받았고 술에 취하면 반복되는 노출증. 연인들과의 불화 등 그의 일생은 우아하고 최면에 빠진 듯한 그의 초상화와 누드화만큼이나 유명했다.

## 주요 작가

콘스탄틴 브랑쿠시(1876~1957년), 루마니아
마르크 샤갈(1887~1985년), 러시아
훌리오 곤살레스(1876~1942년), 스페인
아메데오 모딜리아니(1884~1920년), 이탈리아
카임 수틴(1894~1943년), 러시아

## 특징

양식의 다양성
예술가의 사상 교류

## 장르

회화, 조각, 사진

## 주요 소장처

미국 일리노이_ 시카고 아트 인스티튜트
프랑스 파리_ 퐁피두센터
미국 캘리포니아_ 폴게티 미술관
프랑스 파리_ 오랑주리 미술관
이탈리아 밀라노_ 노베첸토 미술관
미국 워싱턴 DC_ 내셔널 갤러리

# 바우하우스
## 1919년-1933년

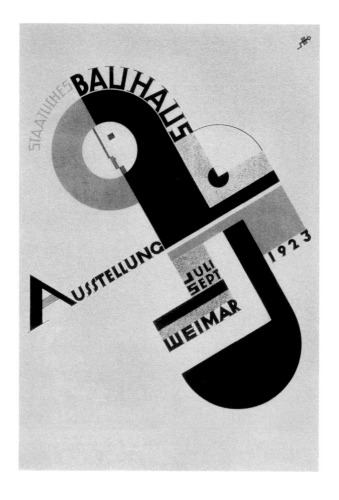

바우하우스(독일어로 짓기 위한, 키우기 위한, 양육하기 위한 집이라는 뜻)는 1919년 독일 바이마르에 세워진 학교다. 설립자 발터 그로피우스는 예술가, 디자이너, 건축가가 사회적 책임감을 기본으로 갖추고 창의력이 제작으로 이어질 수 있는 환경을 만들고자 했다. 이런 비전을 실현하기 위해 그로피우스는 예술가이자 교사로 이어진 특별한 그룹을 만들었다. 이들 중에는 파울 클레, 오스카 슐레머, 바실리 칸딘스키 등이 있었다. 그로피우스는 이들과 함께 힘을 합친다면 건축·회화·조각을 한데 아울러 새로운 형태의

예술을 구현하고 더 나은 사회를 이룩할 수 있다고 믿었다.

바우하우스 초기에는 예술과 공예를 접목시켰고 그다음 단계에는 예술과 기술을 결합해 대량생산의 표본을 만들었다. 1920년대 말에 접어들어 바우하우스의 정체성은 분명해졌고, 날렵하고 기능적인 디자인으로 유명해졌다.

1933년 나치가 학교를 폐쇄하면서 의도치 않게 명성은 더 공고해졌다. 이미 바우하우스의 사상과 명성은 정기간행물 「바우하우스」(1926~1931년)와 예술과 디자인 이론에 대한 도서 시리즈(1925~1930년)를 통해 널리 알려져 있었다. 바우하우스의 교직원과 학생 상당수가 강제로 이주하면서 바우하우스의 사상은 전 세계로 퍼져나갔다. 미적이면서도 기능적인 디자인을 추구하는 바우하우스의 특징은 20세기에 중요한 영향력을 끼쳤다.

## 주요 작가

조셉 앨버스(1888~1976년), 독일
발터 그로피우스(1883~1969년), 독일
바실리 칸딘스키(1866~1944년), 러시아
파울 클레(1879~1940년), 스위스
라즐로 모홀리 – 나기(1895~1946년), 헝가리 – 미국
오스카 슐레머(1888~1943년), 독일
요스트 슈미트(1893~1948년), 독일

## 특징

단순, 단도직입적, 기능적
세련된 선과 형태
기하학적 추상
원색의 사용
새로운 소재와 기술

## 장르

회화, 응용미술, 디자인, 건축, 그래픽

## 주요 소장처

독일 베를린_ 바우하우스 아카이브 미술관
독일 바이마르_ 바우하우스대학교
미국 매사추세츠_ 부시 – 라이징거 박물관
미국 미네소타_ 미네아폴리스 미술연구소
미국 뉴욕_ 노이에 갤러리
독일 베를린_ 베를린 신 국립미술관
영국 런던_ 빅토리아 앤 앨버트 미술관
스위스 베른_ 파울클레 센터

# 정밀주의

1920년대

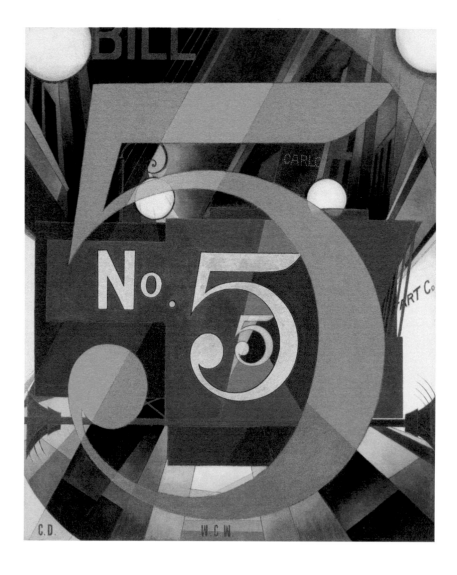

정밀주의는 다른 말로 입체주의 사실주의라고도 불리는 1920년대 미국의 현대미술이다. 정밀주의는 독특하게도 입체주의 구성과 미국 경관에서 빠질 수 없는 농장, 공장, 기계 같은 미국의 상징물에 미래주의의 기계미학을 적용했다. 이 용어는 화가이자 사진작가인 찰스 실러가 만들었는데 초점이 선명한 그의 사진과 사진 같은 회화를 정확히 설명하는 용어였다. 1920년대 미국인의 눈에 기계란 화려한 대상이었으며, 대량생산의 가능성은 인류의 해방을 알리는 신호탄으로 여겨졌다. 실러 자신도 미국의 이런 산업화 드림에 빠져들었고 그가 그린 공장과 기계는 성당과 고대 유적에 걸맞은 품격, 무게감, 고결함을 부여받았다.

정밀주의는 1920년대 미국 현대미술의 가장 중요한 발전으로 꼽을 수 있다. 그 영향력은 사실주의와 추상주의 후대 작가 세대에게도 여전했다. 단순화된 추상적인 도형, 선명한 선과 표면, 산업과 상업 소재는 팝 아트와 미니멀리즘을 예고하며 붓터치 사용을 자제하고 섬세한 공예술에 대해 존경심을 보이는 태도에서 1970년대 극사실주의가 기대되었다.

## 주요 작가

랠스턴 크로포드(1906~1978년), 미국
찰스 데무스(1883~1935년), 미국
조지아 오키프(1887~1986년), 미국
찰스 실러(1883~1965년), 미국

## 특징

단순화된 추상 형태, 선명한 선과 표면
미국적인 이미지
산업과 상업에 관한 소재 사용

## 장르

회화, 사진

## 주요 소장처

미국 오하이오_ 버틀러 미술관
미국 뉴욕_ 메트로폴리탄 미술관
미국 뉴욕_ 뉴욕 현대미술관
미국 플로리다_ 노턴 미술관
미국 뉴욕_ 휘트니 미술관

**찰스 데무스**

〈나는 황금의 5라는 숫자를 보았다〉, 1928년, 콤포지션 보드에 유채, 90.2×76.2cm, 뉴욕 메트로폴리탄 미술관

정밀주의 회화 가운데 아마도 이 포스터-초상화가 가장 유명한 작품일 것이다. 데무스의 친구이자 시인 윌리엄 카를로스 윌리엄스를 모델로 한 이 초상화는 화재 현장으로 돌진하는 소방차에 관한 내용을 담은 윌리엄스의 시 「위대한 숫자」를 재해석한 작품이다. 데무스는 친구의 이름과 이니셜을 자신의 것과 함께 그려 넣었다.

# 아르데코
## 1920년경-1940년경

프랑스에서 시작된 아르데코는 호화롭고 장식이 많은 스타일이었다. 이는 국제적으로 빠르게 퍼져나갔고 특히 미국에서 엄청난 인기를 끌었다. 1930년대에 들어 아르데코는 날렵하고 현대적으로 변모했다. 현대미술의 발전 못지않게 예술계 밖의 사건도 중요한 역할을 했다. 세르게이 디아길레프의 발레단인 발레뤼스가 선보인 이국적인 의상과 세트는 동양과 아라비아 의상에 대한 열풍을 일으켰고 1922년 투탕카멘의 무덤이 발굴되면서 이집트 모티브와 아른거리며 빛나는 메탈 색상이 유행하기 시작했다. 미국 재즈 문화, 조세핀 베이커 같은 무용수뿐 아니라 원시 아프리카 조각상에도 대중은 열광했다.

아르데코의 단순화된 형태와 강렬한 색채는 특히 그래픽 아트와 잘 맞았다. 카상드르라는 별칭으로 더 유명한 우크라이나 출신 프랑스 작가 아돌프 장-마리 무롱은 당대 최고의 포스터 디자이너였다. 운송회사용으로 제작된 그의 품위 있는 포스터에서는 속도, 여행, 호화로움과 사랑에 빠진 당시 분위기가 생생하게 전달된다. 파리에서 활동했던 폴란드 예술가 타마라 드 렘피카의 작품에서는 과감한 패턴, 각진 형태, 메탈 색상 등 좀 더 날렵해진 후기 아르데코의 특징이 뚜렷하다.

아르데코의 인기는 식을 줄 몰랐고 보석, 영화 세트장, 일반 가정 인테리어, 영화관, 호화 증기선, 호텔 등 디자인이 필요한 어디에든 영향을 미쳤다. 활기차고 환상적인 아르데코는 광란의 1920년대를 고스란히 드러냈고, 1930년대 대공황의 현실로부터 도피처가 되기도 했다.

---

**주요 작가**

카상드르(1901~1968년), 우크라이나 – 프랑스
소니아 들로네(1885~1979년), 러시아 – 프랑스
도널드 데스키(1894~1989년), 미국
타마라 드 렘피카(1898~1980년), 폴란드
폴 푸아레(1879~1944년), 프랑스
윌리엄 반 앨런(1883~1954년), 미국

**타마라 드 렘피카**

〈아름다운 라파엘라〉,
1929년, 캔버스에 유채,
63.5×91.5cm, 개인 소장

타마라 드 렘피카는 그녀만
의 독특한 아르데코 스타
일로 1920년대의 관능적인
화려함을 포착했다.

## 특징

기계미학
새로운 재료와 기술의 사용
기하학적 형태
과도한 장식
화려함

## 장르

회화, 조각, 건축, 디자인, 응용미술

## 주요 소장처

미국 뉴욕_ 쿠퍼 휴이트 미술관
프랑스 파리_ 장식 미술관
미국 뉴욕_ 메트로폴리탄 미술관
미국 뉴욕_ 라디오 뮤직 시티홀
영국 런던_ 빅토리아 앤 앨버트 미술관
미국 버지니아 리치먼드_ 버지니아 미술관

# 할렘 르네상스
## 1920년대

할렘 르네상스는 제1차 세계대전 이후 힘을 얻은 미국 흑인의 사회·문화·예술운동이다. 1920년대는 미국 흑인들에게 있어 낙관주의, 긍지, 흥분의 시기였다. 이들은 미국 사회에서 인정받는 시민으로 긍지를 가질 수 있는 세상이 도래하기를 희망했다. 비록 그들의 정신적 고향은 뉴욕 할렘이지만 이 운동은 전국적으로 퍼져나가 다양한 분야에서 흑인의 참여를 독려하고 기념하는 운동으로 커져나갔다.

이 운동을 이끌었던 그룹은 정치가 아닌 문화를 통해 미국 흑인의 동등한

권리와 자유가 쟁취된다고 생각했다. 흑인 예술과 문학을 통한 노출이 늘어나면 주류사회가 미국 흑인과 그들의 참여를 미국과 분리하지 않고 미국의 일부로 인정하는 데 도움이 될 것이라고 판단한 것이다.

사진작가 제임스 반 데르 지는 1920년부터 1940년까지 할렘을 기록함으로써 당시를 상징적으로 보여주는 이미지를 제공했다. 애런 더글러스는 아프리카의 뿌리에 대한 존경심과 미국 흑인으로서의 경험과 현대미술의 발전을 접목시킨 독특한 스타일로 이 운동에서 선도적인 역할을 담당했다. 신비로운 머나먼 과거나 가깝게는 전원에 대한 향수를 불러일으키고 진보나 현대성을 축복하면서 할렘 르네상스의 모든 작품은 인종의식을 고취시키고 미국 흑인에 대한 문화적 정체성을 발전시키는 임무를 수행했다.

**애런 더글러스**

〈흑인 삶의 단면: 아프리카 배경의 흑인〉, 1934년, 캔버스에 유채, 182.9× 199.4cm, 뉴욕 숌버그 흑인 자료 도서관

더글러스의 기하학적 상징주의는 정밀주의의 날카로운 각과 산업사회에 대한 경배를 더해 현대미학에서 흑인의 자부심과 역사를 표현하고자 했다.

## 주요 작가

애런 더글러스(1899~1979년), 미국
팔머 헤이든(1893~1973년), 미국
로이스 메일로 존스(1905~1998년), 미국
제이콥 로렌스(1917~2000년), 미국
제임스 반 데르 지(1886~1983년), 미국

## 특징

흑인 민속문화·역사·일상의 이미지
아프리카 조상의 이미지
현대 흑인의 정체성 탐구
인종의식과 자긍심 고취

## 장르

비주얼 아트, 문학

## 주요 소장처

미국 일리노이_ 시카고 아트 인스티튜트
미국 뉴욕_ 뉴욕 현대미술관
미국 워싱턴 DC_ 내셔널 갤러리
미국 뉴욕_ 숌버그 흑인 자료 도서관
미국 워싱턴 DC_ 스미소니언 미술관

# 멕시코 벽화주의
## 1920년대-1930년대

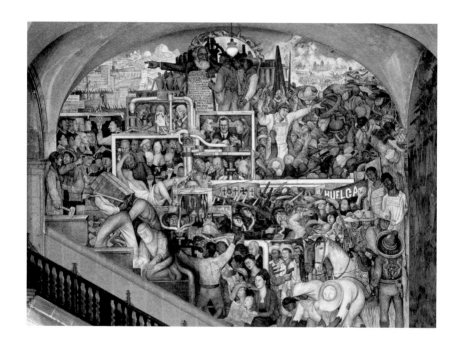

멕시코 벽화주의는 국가 주도로 진행되었으며 이데올로기적으로 1920~
1930년대 아방가르드의 영향을 받았다. 주요 목표는 식민지배를 받기 전 멕
시코의 정체성을 되찾고 새로 태어나겠다는 의도로 시작되었다. 디에고 리베
라, 호세 크레멘테 오로스코, 데이비드 알파로 시케이로스 등 3인의 거장은
조국 멕시코뿐 아니라 국제적으로, 특히 미국에서 엄청난 영향을 미쳤다.

3인의 거장은 유럽 양식과 멕시코의 전통을 혼합해 기반으로 삼고 사회적
이고 정치적인 공공미술을 통해 벽화미술을 재탄생시켰다. 넓게 볼 때 그들
의 작품은 장식성이 가미된 사회적 사실주의라고도 불릴 수 있지만 작품마다

독특하고 새로운 스타일과 주제가 있다는 점에서 차이가 있다.

리베라는 인물과 사건을 그림에 담아 자긍심을 고취하고 사회주의를 통해 더 나은 미래를 주창하고 있다. 시케이로스는 사실주의와 환상미술을 혼합해 선이 굵고 격랑의 거센 느낌을 벽화에 담아 만국 노동자의 투쟁 속에 담긴 생생한 힘을 전달하고 있다. 오로스코는 표현주의적 사회적 사실주의를 통해 억압된 민중의 잔혹한 고통을 전달했다. 이들은 멕시코 벽화를 주로 그렸지만 1930년대 들어서는 미국에서 대형 벽화 작업을 많이 했다.

이들 벽화는 현대적이면서 서사적인 국민적 양식을 만들고자 했던 미국의 사회적 사실주의자들에게 강력한 모델이 되었다.

디에고 리베라

〈멕시코의 역사: 정복에서 미래까지〉, 1929~1935년, 프레스코화, 멕시코시티 멕시코 국립궁전 남쪽 벽면

리베라는 전통적이고 모던한 소재를 다루며 인물과 사건이 빼곡히 들어찬 작품을 그려 멕시코 유산에 대한 자부심을 불러일으키고 사회주의를 통한 밝은 미래를 주장하고 있다. 그의 작품은 단순화된 형태이면서 평면적이고 장식적인 스타일이다. 그는 이야기 속 실제 인물을 알아볼 수 있게 그리기도 했고 정형화시켜 표현하기도 했다.

## 주요 작가

호세 크레멘테 오로스코(1883~1949년), 멕시코
디에고 리베라(1886~1957년), 멕시코
데이비드 알파로 시케이로스(1896~1974년), 멕시코

## 특징

장식성
사회적 사실주의
영웅적
역동적
사회적 책임의식

## 장르

벽화

## 주요 소장처

미국 뉴햄프셔_ 다트머스 칼리지 베이커-베리 도서관
멕시코 멕시코시티_ 라 라자 병원
미국 미시건_ 디트로이트 아트 인스티튜트
멕시코 멕시코시티_ 멕시코 국립고등학교
멕시코 멕시코시티_ 멕시코 국립궁전
미국 캘리포니아_ 포모나 칼리지

# 마술적 사실주의
## 1920년대-1950년대

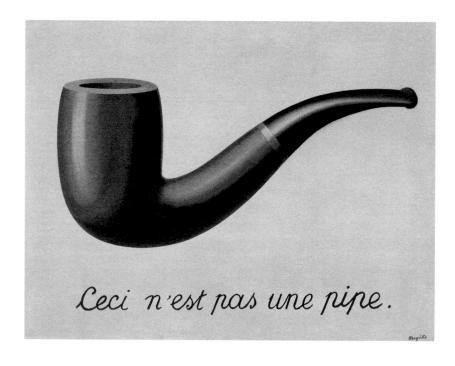

마술적 사실주의는 1920~1950년대 미국에서 유행했던 회화 양식이다. 이와 같은 양식의 회화는 세밀하다 못해 거의 사진 같아 보인다. 형이상학적 회화의 대가 조르조 데 키리코에서 차용한 모호한 구도와 평범하지 않은 배치를 통해 매우 사실적인 장면이지만 미스터리하고 마술 같은 느낌을 주는 것이 특징이다. 마술적 사실주의 작가들은 초현실주의자들처럼 자유로운 연상 작용을 이용해 매일 접하는 주제에서 경이로움을 창조해냈지만 프로이트식 꿈의 상상이나 오토마티즘은 배격했다.

르네 마그리트는 마술적 사실주의 작가로 널리 알려져 있다. 그는 열의를

다해 '범상한 것의 환상'을 사실적으로 그려냈다. 그의 작품은 실제와 가상의 공간이 대립하는 배경에서 재현이 실제인지 의문을 제기하고 그림이 세계를 바라보는 창이라는 개념을 의심한다. 그는 어울리지 않는 배치, 그림 안의 그림, 에로틱한 것과 평범한 것의 조화, 스케일과 관점의 분열을 이용해 매일 보는 평범한 물체를 상상 속 이미지로 변환시킨다.

마술적 사실주의 작가들의 전략 중 사실적인 이미지와 마술적 내용을 접목시킨 것은 후대의 신사실주의, 네오다다이즘, 초현실주의와 연관된 작가들에 상당한 영향력을 미쳤다.

**르네 마그리트**

〈이미지의 배반(이것은 파이프가 아니다)〉, 1929년, 캔버스에 유채, 60.3×81.1×2.5cm, 로스앤젤레스 주립미술관

마그리트는 물체 간의 관계에 관심을 가졌다. 이 유명한 그림은 실제 파이프가 아닌 파이프를 묘사하고 있다. 왜냐하면 파이프를 그렸지만 현실을 그저 재현한 것에 불과하기 때문이다. 마그리트의 작품 대다수는 이런 시각의 역할에 관심을 돌림으로써 우리의 지적 능력과 감정 상태가 실제의 인식에 영향을 미치고 궁극적으로 우리가 보는 실제에 의문을 갖는 방법으로 관심을 돌린다.

## 주요 작가

이반 올브라이트(1897~1983년), 미국
피터 블룸(1906~1992년), 미국
폴 델보(1897~1994년), 벨기에
오 루이 굴리엘미(1906~1956년), 미국
르네 마그리트(1898~1967년), 벨기에
피에르 로이(1880~1950년), 프랑스
조지 투커(1920~2011년), 미국

## 특징

정밀함과 세밀함
신비롭고 마술 같은 느낌의 사실적인 장면
모호한 구도와 특이한 배치

## 장르

회화

## 주요 소장처

미국 캘리포니아_ 로스앤젤레스 주립미술관
벨기에 브뤼셀_ 마그리트 미술관
미국 뉴욕_ 메트로폴리탄 미술관
미국 뉴욕_ 뉴욕 현대미술관
미국 플로리다_ 노턴 미술관
미국 워싱턴 DC_ 스미소니언 미술관
영국 런던_ 테이트 모던

# 신낭만주의
## 1920년대–1950년대

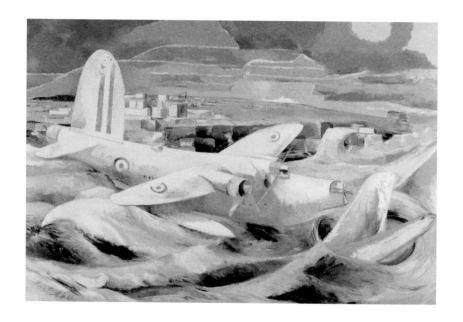

신낭만주의는 서로 연관은 있지만 전혀 다른 두 그룹의 작가들을 가리킨다. 하나는 1920~1930년대 파리에서 활동했던 작가들이며 다른 그룹은 1930~1950년대 영국에서 활동했던 작가들이다.

파리의 주요 작가 중에는 프랑스인 크리스찬 베라드, 러시아 출신 이민자였던 파벨 첼리체프, 유진과 레오니드 베르만 형제가 있다. 이들이 사실적으로 그린 환상의 이미지는 보통은 폐허가 된 풍경 속의 슬프고 비극적이며 소름 끼치는 인물이다. 이들이 그린 환상적이며 신비로운 그림에서 조르조 데 키리코의 형이상회화나 르네 마그리트의 마술적 사실주의의 영향을 찾는 것은 그리 어렵지 않은 일이다.

영국의 신낭만주의는 의식적으로 영국과 관련된 주제와 양식을 작품에 사용했다. 전쟁이 길어지면서 이들은 유럽식 모더니즘을 필요에 걸맞게 영국식으로 변형했다. 일반적으로 이들 작품은 감정과 상징으로 충만해 있고 자연은 범상치 않음과 아름다움의 원천으로 그려진다. 경관 속에 있는 물체는 자연물이든 인공물이든 저마다 개성을 간직한 존재로 묘사된다. 나무, 빌딩, 심지어 부서진 비행기 같은 요소도 영국의 전통적인 경관을 배경으로 한 초현실적 이미지에서는 인간답게 그려진다.

**폴 내시**

〈앨비언의 수호〉, 1942년, 캔버스에 유채, 122×182.8cm, 런던 임페리얼 전쟁 박물관

폭격으로 침몰하는 U보트를 그린 이 작품에서 생물과 무생물의 연관성, 기계와 자연이 벌이는 전투 등 초현실주의자의 관심사를 엿볼 수 있다. 특히 영국의 전원을 그리는 자연은 은유적으로 우세를 보인다.

## 주요 작가

마이클 아일톤(1921~1975년), 영국
크리스찬 베라드(1902~1949년), 프랑스
유진 베르만(1899~1972년), 러시아
레오니드 베르만(1896~1976년), 러시아
폴 내시(1889~1946년), 영국
존 파이퍼(1903~1992년), 영국
그래엄 서덜랜드(1903~1980년), 영국
파벨 첼리체프(1898~1957년), 러시아

## 특징

음울하고 신비로운 분위기
상실과 분리의 감정
사실주의적 묘사
풍경

## 장르

회화, 일러스트, 북디자인

## 주요 소장처

영국 애버딘_ 애버딘 미술관
미국 캘리포니아_ 샌프란시스코 미술관
영국 런던_ 임페리얼 전쟁 박물관
미국 뉴욕_ 뉴욕 현대미술관
미국 워싱턴 DC_ 내셔널 갤러리
영국 런던_ 테이트 모던

# 신즉물주의

1924년–1933년

20/40      II

신즉물주의는 1920년대 독일 미술의 사실주의적 경향을 가리키는 용어다. 제1차 세계대전 이후 독일 정치가 우경화되면서 많은 예술가들은 이상주의를 배격하고 사회 문제에 적극 참여하는 사실주의 스타일을 채택해 당시의 현실을 기록하고 평가하고자 했다. 케테 콜비츠, 막스 베크만, 오토 딕스, 게오르게 그로츠 등은 서로 스타일이 달랐지만 주제는 같았다. 전쟁의 참상, 독일 사회의 위선에 대한 경멸, 도덕적 타락, 정치적 부패, 소외된 빈민층의 비참한 현실 그리고 나치즘의 부상이 이들이 그려내고자 한 주제였다.

콜비츠는 전쟁과 가난으로 고통받는 인간의 강렬한 이미지를 그리는 것으로 유명했고, 베크만은 뒤틀리고 고문받는 인간을 가혹하고 상징적으로 그려냄으로써 인간에 대한 비인간성으로 영혼이 치러야 할 대가를 적나라하게 드러냈다. 콜비츠와 베크만의 표현주의적 고뇌는 딕스와 그로츠의 손에서 신랄한 냉소주의로 바뀌고 이들의 일그러진 사실주의는 잔인한 풍자를 보여준다. 신즉물주의 작품에서 인정사정없이 표현되는 이미지는 악, 과거, 현재의 면면이며 또한 다가올 미래이기도 하다. 바이마르공화국이 몰락하고 나치즘이 부상하면서 많은 작가들은 공직에서 쫓겨났고 상당수 작품은 몰수되거나 파괴되었다. 신즉물주의도 그렇게 막을 내렸다.

**주요 작가**

막스 베크만(1884~1950년), 독일
오토 딕스(1891~1969년), 독일
게오르게 그로츠(1893~1959년), 독일
게테 콜비츠(1867~1945년), 독일

**특징**

환멸, 분노, 구역질
풍자적, 냉소적
현실을 이상화하지 않고 그대로 표현하려는 욕구

**장르**

회화, 조각, 그래픽

**주요 소장처**

미국 캘리포니아_ 샌프란시스코 미술관
독일 뒤셀도르프_ 쿤스트팔라스트 미술관
미국 뉴욕_ 뉴욕 현대미술관
미국 뉴욕_ 노이에 갤러리
독일 베를린_ 신 국립미술관
독일 슈투트가르트_ 슈투트가르트 미술관

# 초현실주의

1924년–1959년

1924년 프랑스에서 시인 앙드레 브르통에 의해 문학과 예술운동으로 시작된
초현실주의는 현실 저편에 혹은 현실 그 이상이라는 의미를 가지고 있다. 브
르통은 '이성이 전혀 통제하지 않은 상태에서 표현된 생각, 모든 도덕적이며
미학적인 숙고를 벗어난 생각'이 초현실주의라고 정의내렸다. 브르통과 그를
따르는 많은 예술가는 무의식이 해방되었다가 다시 의식과 재결합하면서 인
류는 논리와 이성이라는 족쇄를 벗어날 수 있다고 보았다. 초현실주의자는 다
다이즘의 특징도 보였고, 꿈을 분석해 무의식을 이해하고 억눌린 기억과 욕
망을 분출할 수 있다고 믿었던 정신분석학자 지그문트 프로이트의 사상에도
동조했다. 대다수 초현실주의 작품은 호안 미로의 소위 유기체 초현실주의와
살바도르 달리의 꿈 초현실주의로 나뉘는데 보통 두려움, 욕망, 성적 욕구를
다루고 있다.

오토마티즘은 초현실주의자가 작품을 만드는 방식 중 하나였다. 작가가 고
의로 생각을 멈추고 드로잉하거나 색을 칠할 때 이미지는 무의식에서 바로
나온다. 호안 미로는 본능적으로 생물의 형태를 밝게 그리면서 이렇게 선언했
다. "그림을 그릴 때 붓 아래에서 그림은 자신을 드러내기 시작한다." 살바도
르 달리 역시 유명한 초현실주의자다. 그가 '손으로 그린 꿈 사진'은 사실적으
로 그려졌고 환각과 같은 장면에 가득한 어울리지 않는 배치를 통해 작가의
공포와 욕망을 탐구할 수 있다.

달리는 홍보의 귀재였다. 조심스럽게 위로 말아 올려 왁스로 굳힌 콧수염은 그의 트레이드마크가 되었다. 달리의 예술, 행동, 외모 자체가 초현실주의의 상징이 되었던 것이다.

알베르토 자코메티는 초현실주의 조각의 대표 작가다. 청동으로 만든 〈목이 잘린 여인〉(1932년)은 팔다리가 잘린 벌레 같이 생긴 여자의 시체를 표현한 것이며, 〈허공을 잡은 손〉(1934년)은 여성의 몸을 인간 같지 않은 형태로 위험해 보이게 그렸다.

〈허공을 잡은 손〉에는 초현실주의자에게 중요한 두 가지 발상이 결합되어 있다. 하나는 인간처럼 보이지 않게 하는 가면(아프리카 가면, 방독면, 산업용 마스크)이며, 다른 하나는 수컷과 교미하면서 수컷 대가리를 뜯어 먹는 암컷 사마귀다. 결과적으로 슬프고 기이한 느낌을 주는 형상은 여성과 죽음에 대한 공포와 위험한 섹스를 통한 흥분을 보여주는 '여성 살인자'일 수 있다. 그러나 브르통은 이 작품을 가리켜 '사랑하고 싶고 사랑받고 싶은 욕구의 발현'이라고 평했다.

만 레이는 최초의 초현실주의 사진작가다. 암실 속 인위적인 조작, 클로즈업, 전혀 그럴듯하지 않은 배치를 통해 사진 촬영은 이 세상에 존재하는 초현

실적 이미지를 분리해내는 훌륭한 도구로 손색이 없었다. 사진은 기록과 예술이 모두 가능했기에 세상은 에로틱한 상징과 초현실적 경험으로 가득하다는 초현실주의자의 주장에 더욱 힘이 실렸다.

초현실주의는 1930년대 브뤼셀, 코펜하겐, 런던, 뉴욕, 파리 등에서 대형 전시회를 개최하면서 국제무대로 뻗어나갔다. 1966년 브르통이 사망할 즈음에는 브르통의 노력으로 말미암아 초현실주의는 20세기를 대표하는 인기 운동으로 자리 잡게 되었다.

## 주요 작가

살바도르 달리(1904~1989년), 스페인
막스 에른스트(1891~1976년), 독일
알베르토 자코메티(1901~1966년), 스위스
르네 마그리트(1898~1967년), 벨기에
호안 미로(1893~1983년), 스페인
메레 오펜하임(1913~1985년), 스위스
만 레이(1890~1977년), 미국

## 특징

이상한 배치, 기발한 꿈속의 이미지
모호함
제목과 이미지 사이의 관계
제목과 이미지 사이 역학, 비주얼, 시각 및 언어유희
공포와 욕망을 주제로 작업

## 장르

모든 장르

## 주요 소장처

스페인 피게라스_ 달리 미술관
스위스 리헨/바젤_ 바이엘러 미술관
스페인 바르셀로나_ 호안 미로 미술관
미국 텍사스_ 메닐 컬렉션
독일 베를린_ 신 국립미술관
스페인 마드리드_ 레이나 소피아 국립미술관
미국 뉴욕_ 뉴욕 현대미술관
미국 플로리다_ 살바도르 달리 박물관
미국 뉴욕_ 구겐하임 미술관
네덜란드 암스테르담_ 시립미술관
영국 런던_ 테이트 모던

# 구체미술
## 1930년-1960년경

네덜란드 작가이자 이론가이며 데 슈틸의 창시자 테오 반 되스부르크는 1930년 한 선언문에서 구체미술을 정의했다. 이 선언문에서는 구체미술을 새롭게 등장한 구상미술(사회적 사실주의, 초현실주의 등) 양식과 분명히 선을 그었고 추상미술의 특정 형태, 예를 들어 표현추상이나 자연에서 영감을 얻은 추상, 추상화된 자연(입체주의, 미래주의, 순수주의 등)과도 구분했다.

반면에 구체미술은 감정적이고 국가적이고 낭만적인 어떤 것도 포함하지 않아야 한다. 구체미술의 뿌리는 절대주의, 구축주의 그리고 데 슈틸이다. 구체미술이 추구하는 바는 보편적으로 유효하고 분명해야 하며, 환영이나 상징주의를 혐오하는 작가의 의식적이고 이성적인 사고의 산물이어야 한다. 즉 예술은 구체적이어야 한다. 그 자체가 예술이며, 정신적이지만 정치적인 사상의 수단은 아니라는 것이다.

실제로 구체미술이라는 용어는 회화와 조각에서 기하학 추상과 동의어로 사용된다. 구체미술에서는 실제 물질과 실제 공간, 그리드에 대한 애착, 기하

**막스 빌**

〈네 개의 사각형 속 리듬〉, 1943년, 캔버스에 유채, 30×120cm, 취리히 쿤스트 하우스

막스 빌의 작품은 꼼꼼한 디테일 처리, 명료성, 기하학적 단순성이 특징이다. 철저한 계산 하에 구성된 작품이 의도하는 바는 실제 물질과 실제 공간이다.

학적 모양, 매끈한 표면을 중시한다. 구체미술 작가들은 과학적 개념이나 수학 공식을 출발점으로 삼는다. 따라서 작품은 침착하고, 미리 계획되며, 기계와 같은 정밀함을 특징으로 한다.

### 주요 작가

막스 빌(1908~1994년), 스위스
세자르 도멜라(1900~1992년), 네덜란드
장 엘리옹(1904~1987년), 프랑스
바버라 헵워스(1903~1975년), 영국
벤 니콜슨(1894~1982년), 영국
애드 라인하트(1913~1967년), 미국

### 특징

기하학적 추상
차분한 마감
디테일
명료성

### 장르

회화, 조각

### 주요 소장처

미국 워싱턴 DC_ 허시혼 미술관·조각정원
스위스 취리히_ 하우스 컨스트럭티브
독일 잉골슈타트_ 구체미술 박물관
브라질 리우데자네이루_ 현대미술관
영국 세인트 아이브스_ 테이트 세인트 아이브스

# 미국 장면회화
1930년경–1940년경

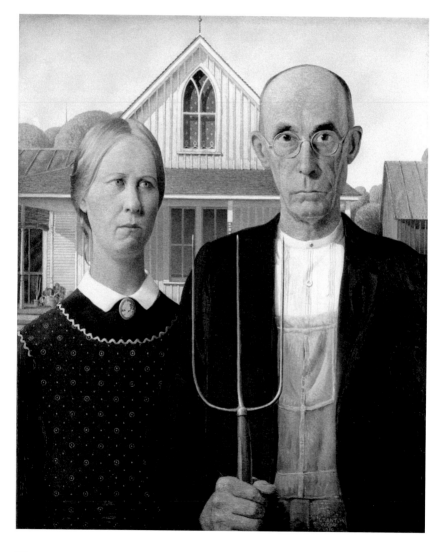

1930년대를 결정지을 만한 중요한 사건이라면 미국의 대공황과 유럽에서 파시즘이 대두된 것을 들 수 있을 것이다. 이 두 사건으로 미국의 많은 예술가는 추상미술 대신 미국의 사회적 현실을 기록할 수 있는 사실적인 회화 스타일로 돌아서게 되었다. 사회적 사실주의 작가와 함께 미국 장면회화 작가(아메리칸 고딕 혹은 지역주의 작가로도 불림)는 음울한 소외부터 에덴동산이 된 화려한 전원 등 미국의 이미지를 생산해냈다.

찰스 버치필드가 그린 작은 시골마을 특유의 건축물이나 에드워드 호퍼가 그린 미국의 도시와 교외의 황량한 이미지는 모두 강렬한 고독감과 절망감을 드러낸다. 같은 주제를 좀 더 낙관적이고 향수에 젖은 이미지로 그려낸 작가는 토머스 하트 벤튼이나 그랜트 우드 같은 지역주의 작가다. 벤튼은 중서부 미국 국민의 이상화된 사회 역사를 공공벽화로 남겼다. 미켈란젤로가 연상되는 남성적인 모습이 강조된 벽화다. 그랜트 우드는 지역주의의 가장 유명한 작품인 〈아메리칸 고딕〉을 선보이면서 그간 황량하고 불편한 분위기였던 미국 장면회화의 성격을 바꿔버렸다. 아이오와주의 금욕적인 청교도 농민을 그린 이 그림은 대공황시대 미국인들에게 근면한 중부 미국의 인내심을 기념하는 작품이 되었다.

**그랜트 우드**

〈아메리칸 고딕〉, 1930년, 비버보드에 유채, 78×63.5cm, 시카고 아트 인스티튜트

매우 사실적인 우드의 스타일은 그가 연구했던 16세기 플랑드르 미술에서 영향을 받아 탄생했다. 당시 엄청난 인기를 끌었던 이 그림은 여전히 대중의 뇌리에 남아 있는데 상당 부분은 광고나 만화로 수없이 패러디(농부들 대신 여피족이나 대통령 내외를 놓고 그리는 등)되었기 때문이다. 이 그림은 국가적 상징이 되어 배경으로 나온 집은 현재 아이오와주 엘던의 관광 명소가 되었다.

## 주요 작가

토머스 하트 벤튼(1889~1975년), 미국
찰스 버치필드(1893~1967년), 미국
에드워드 호퍼(1882~1967년), 미국
그랜트 우드(1892~1942년), 미국

## 특징

사실주의
향수, 영웅주의
평범한 무명의 사람들
미국적인 이미지

## 장르

회화, 인쇄물, 벽화

## 주요 소장처

미국 일리노이_ 시카고 아트 인스티튜트
미국 뉴욕_ 버치필드 페니 아트센터
미국 오하이오_ 신시내티 미술관
미국 워싱턴 DC_ 스미소니언 미술관
미국 뉴욕_ 휘트니 미술관

# 사회적 사실주의
## 1930년경-1940년경

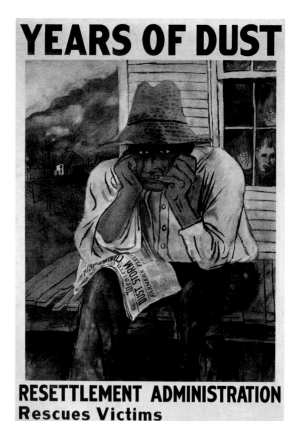

대공황이 시작되고 유럽에서 파시즘이 대두된 이후 1930년대 미국 좌파 예술가들은
유럽의 암묵적인 퇴폐와 유럽 추상주의와 거리를 두고자 했다. 이들은 미국을 정의하
고 유럽과는 다른 미국만의 독특한 예술을 찾았고 애시캔파와 멕시코 벽화주의자를
통해 사회적 문제를 다루는 대중적인 구상미술의 모형을 찾았다. 소재는 비슷하지만
사회적 사실주의는 냉정하게 현실을 바라보고 불쾌한 현실도 사실적으로 그리고 있

어 농민을 영웅시하는 소비에트 사회주의 사실주의나 과거 미국의 농촌을 이상화시켜 그리는 지역주의(미국 장면회화 참조)와는 분명한 차이가 있었다.

'도시 사실주의' 작가라고도 불리는 벤 샨, 레지날드 마슈, 앨리스 닐, 윌리엄 그로퍼, 이사벨 비숍, 모시스와 라파엘 소이어 형제는 보도와 통렬한 사회적 논평을 가미해 경제적 비극으로 인간이 치러야 했던 대가를 기록했다. 샨은 사진작가이자 화가이며 다른 동료들처럼 억울한 누명을 쓴 희생자를 묘사하곤 했다. 1930년대 다른 예술가, 사진작가와 함께 샨은 농촌재활청에서 일하며 국가의 농촌 빈곤구제 필요성을 알리기 위해 이들의 비참한 현실을 기록했다.

**벤 샨**

〈먼지의 나날들: 재정착관리청은 피해자를 구제하고 토지를 본래의 용도로 되돌린다〉, 1936년, 석판화, 96.2×63.5cm, 워싱턴 DC 미국 의회 도서관

농촌재활청과 재정착관리청을 위해 만든 샨의 작품은 대공황을 견디는 농촌 빈민의 현실을 보여준다. 이 포스터는 국민들이 다시 일어설 수 있게 돕는 정부의 구제 프로그램을 홍보하기 위한 것이었다.

## 주요 작가

이사벨 비숍(1902~1988년), 미국
윌리엄 그로퍼(1897~1977년), 미국
레지날드 마슈(1898~1954년), 미국
앨리스 닐(1900~1984년), 미국
벤 샨(1898~1969년), 미국
모시스 소이어(1899~1974년), 미국
라파엘 소이어(1899~1987년), 미국

## 특징

묘사와 서사
사회적 책임의식
빈민들과 소외계층의 이미지
도시 사실주의

## 장르

회화, 그래픽, 사진

## 주요 소장처

미국 일리노이_ 시카고 아트 인스티튜트
미국 오하이오_ 버틀러 미술관
미국 뉴욕_ 메트로폴리탄 미술관
미국 워싱턴 DC_ 국립 여성예술가 박물관
미국 워싱턴 DC_ 필립스 컬렉션
미국 워싱턴 DC_ 스미소니언 미술관
미국 오하이오_ 스프링필드 미술관
미국 뉴욕_ 휘트니 미술관

# 사회주의 사실주의

## 1934년-1985년경

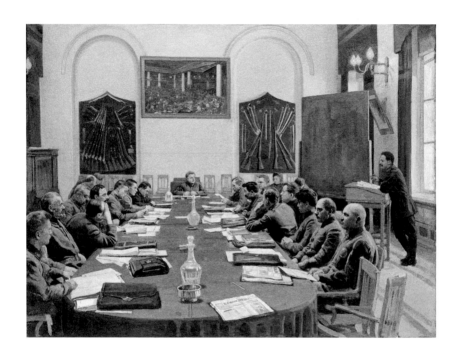

사회주의 사실주의는 1934년 소비에트연방의 공식 미술 양식으로 선포되었다. 모든 예술가는 국영 소비에트 예술가 동맹에 가입해야 했으며 허가를 받아 작품활동을 할 수 있었다. 사회주의 사실주의의 세 가지 지도 원칙은 당에 대한 충성, 이데올로기의 정확한 표현과 접근성이다. 대중들이 쉽게 이해할 수 있는 사실주의가 선택되었지만 비평적 사실주의(사회적 사실주의 작품 참조)가 아니라 고양시키고 교육시킬 수 있는 사실주의였다. 사회주의 사실주의는 국가를 미화하고 소련이 세운 새로운 계급사회의 우월성을 찬양해야 했다. 따라서 주제나 표현 방법 모두 검열을 받아야 했다.

작품의 예술적 가치는 사회주의 건설에 얼마나 공헌을 했는지에 따라 결정되었으며 금지 작품이 아니어야 했다. 국가가 허가한 회화는 일반적으로 노동

을 하는 남녀, 정치 집회, 정치 지도자, 소련의 기술적 성과를 그린 것이었다. 이들 그림은 사실주의적으로 미화되어 그려졌다. 계급이 사라진 진보적인 사회에 살고 있는 젊고 건강한 사람들의 행복한 모습과 지도자들의 영웅적인 모습이었다. 사회주의 사실주의는 1980년대 중반 미하일 고르바초프의 글라스노스트(개방) 정책이 시작될 때까지 소련과 위성국의 고유한 양식이었다.

**이사크 브로드스키**

〈**클리멘트 보로실로프가 주최하는 소비에트연방 혁명군사위원회 회의**〉, 1929년, 캔버스에 유채, 95.5×129.5cm, 개인 소장

브로드스키는 대표적인 사회주의 사실주의 작가로 정치 행사나 지도자를 그린 것으로 유명하다. 당시 소련은 관례를 따르며 학구적으로 묘사하는 그의 방식을 필요로 했다.

## 주요 작가

이사크 브로드스키(1884~1939년), 러시아
알렉산드르 데이네카(1899~1969년), 러시아
알렉산드르 게라시모프(1881~1963년), 러시아
세르게이 게라시모프(1885~1964년), 러시아
알렉산드르 락티오노프(1910~1972년), 러시아
베라 무히나(1889~1953년), 러시아
보리스 블라디미르스키(1878~1950년), 러시아

## 특징

집단농장과 산업화된 도시의 모습
대작
영웅적 낙관주의
이상화된 사실주의

## 장르

모든 장르

## 주요 소장처

러시아 아스트라한_ 아스트라한 국립미술관
러시아 상트페테르부르크_ 러시아 미술 아카데미 박물관
러시아 모스크바_ 국립 역사 박물관
러시아 상트페테르부르크_ 국립 러시아 박물관
러시아 모스크바_ 트레티야코프 미술관

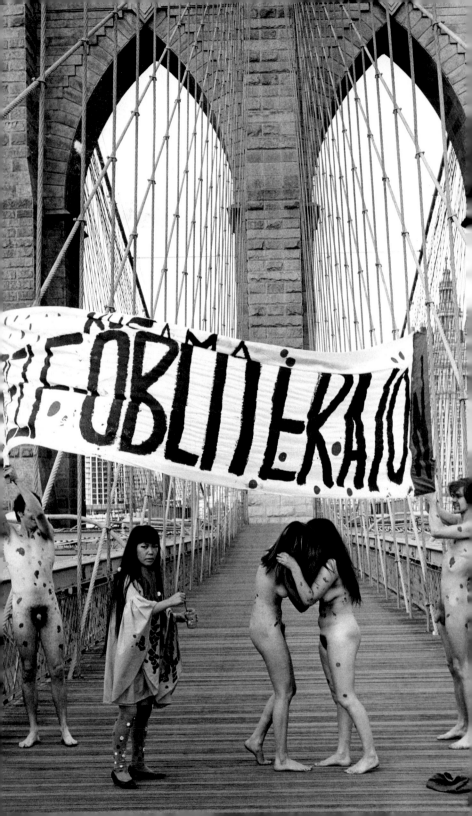

# 새로운 무질서
## 1945년-1965년

사실, 우리 세대가 딱 한 가지 부탁받은 것이 있다.
절망에 대처할 수 있어야 한다는 것이다.

**1944년 알베르 카뮈**

# 유기체적 추상
## 1940년대 – 1950년대

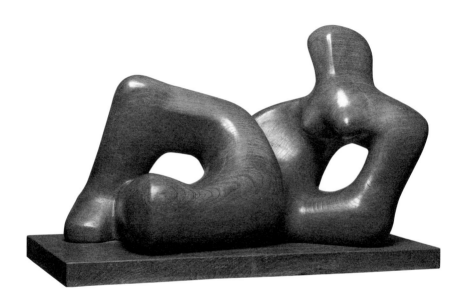

유기체적 추상은 자연에서 찾아볼 수 있는 것으로 만든 둥글둥글한 추상 형태의 작품을 가리키는 말이다. 바이오모픽, 다른 말로 생물 추상인 유기체적 추상은 특히 1940~1950년대 장 아르프, 호안 미로, 바버라 헵워스, 헨리 무어 등 많은 작가들의 작품에서 뚜렷한 특징을 보인다. 이들의 조각 작품은 뼈, 껍데기, 조약돌 등 자연적인 형태를 지닌 것과 흡사한 특징이 있다. 특히 미국과 스칸디나비아, 이탈리아에서 큰 인기를 끌었는데 예술가뿐만 아니라 가구 디자이너들에게까지 지대한 영향을 미쳤다.

혁신적인 기술의 발전(새로운 굽힘 기술이나 다양한 재료로 만든 합판 등)으로 찰스와 레이 임스, 이사무 노구치 등 미국의 유명 가구 디자이너들은 더 유기체적인 디자인을 선보일 수 있었다. 둥근 모양이 더 편안하다는 인식이 더해져 유기체적 가구디자인은 혁신적임에도 모두의 사랑을 받았다.

이탈리아에서는 유기체적 스타일이 강한 디자인이 전후 재건에서 중요한 역할을 했다. 미국 디자인, 초현실주의, 무어와 아르프의 조각이 합쳐진 유기체적 미학이 이탈리아에 확산되었다. 자동차, 타자기, 베스파 스쿠터 같은 산업디자인부터 인테리어, 가구디자인에까지 적용되었다. 스칸디나비아 역시 1940~1950년대 유기체적 추상의 고향이라 할 수 있다. 유기체적 추상에 모던한 감성을 더해 건축가이자 디자이너인 알바 알토는 건물, 인테리어, 가구, 수영장을 디자인했다.

**헨리 무어**

**〈기대 누운 사람〉, 1936년, 느릅나무, 105.4×227.3× 89.2cm, 영국 헵워스 웨이크필드**

1937년 무어는 다음과 같은 기록을 남겼다. "세상에는 의식적으로 차단만 하지 않는다면 모든 이의 잠재의식에 익숙하게 반응하는 보편적인 모양이 있다." 그의 둥글고 자유로운 곡선형 조각은 여러 작가와 디자이너에게서 '공간 속의 그림'이라는 격찬을 받았다.

## 주요 작가

알바 알토(1898~1976년), 핀란드
장 아르프(1887~1966년), 프랑스 – 독일
아킬레 카스티글리오니(1918~2002년), 이탈리아
찰스 임스(1907~1978년), 미국
레이 임스(1912~1988년), 미국
바버라 헵워스(1903~1975년), 영국
아르네 야콥센(1902~1971년), 덴마크
호안 미로(1893~1983년), 스페인
헨리 무어(1898~1986년), 영국
이사무 노구치(1904~1988년), 미국

## 특징

둥글게 굴린 추상 형태
자연에서 영감을 얻음

## 장르

회화, 조각, 가구, 건축, 산업디자인

## 주요 소장처

덴마크 코펜하겐_ 덴마크 디자인 미술관
영국 페리 그린_ 헨리 무어 스튜디오와 정원
이탈리아 밀라노_ 디자인 박물관 1880–1980
미국 뉴욕_ 뉴욕 현대미술관
미국 뉴욕_ 노구치 미술관
영국 세인트 이브스_ 테이트 세인트 이브스
영국 웨이크필드_ 헵워스 웨이크필드
독일 베일 암 라인_ 비트라 디자인 미술관

# 실존주의 예술
## 1945년경-1960년경

실존주의는 전후 유럽에서 가장 인기를 끌었던 철학이다. 실존주의에서는 인간이란 세상에 혼자이며 그를 지원하고 이끌어줄 도덕적이며 종교적인 시스템은 없다고 보았다. 한편으로는 고독을 자각해야만 했고 존재의 무용성과 부조리함을 깨달아야 했지만 다른 한편으로는 스스로 규정하고 행위마다 재탄생할 수 있는 자유를 가지고 있었다. 그러한 주제는 당시 전후의 분위기가 반영된 것이며 1950년대 예술과 문학의 발전에 지대한 영향을 미쳤다.

장 폴 사르트르, 알베르 카뮈, 사무엘 베케트 같은 작가들은 예술가란 끊임없이 새로운 형태의 표현 방식을 찾으며 인간의 실존주의적 고난을 연기한다고 보았다.

장 포트리에와 제르멘 리시에는 그들의 본래성(실존주의 사상의 중요한 개념)에 대해 높이 평가받았고, 그들의 그림과 조각 작품은 전쟁의 참상과 참상을 이겨내는 인간의 힘을 그리며 희망적이거나 비관적으로 표현되었다.

초현실주의자로 널리 알려진 알베르토 자코메티는 실존주의 예술가의 전형이다. 같은 주제를 가지고 고집스럽게 작업을 거듭하고, 넓게 트인 공간에서 길을 잃은 부서질 듯 연약한 형상은 인간의 고립과 역경을 표현하며 다시 원점으로 돌아와 새로 시작해야만 하는 당위를 드러낸다. 과장되고 폭력적이며 밀실공포를 드러내는 작품을 선보였던 프랜시스 베이컨과 1940년대 음울한 분위기의 극사실주의 초상화로 알려진 루시언 프로이트 역시 실존주의 작가로 분류된다.

### 주요 작가

프랜시스 베이컨(1909~1992년), 영국
장 포트리에(1898~1964년), 프랑스
루시언 프로이트(1922~2011년), 영국
알베르토 자코메티(1901~1966년), 스위스
제르멘 리시에(1904~1959년), 프랑스

### 특징

진정성, 고뇌, 소외감, 부조리, 혐오, 변신, 변태, 불안, 자유를 주제로 함

### 장르

회화, 조각, 문학

### 주요 소장처

프랑스 파리_ 퐁피두센터
스위스 리헨/바젤_ 바이엘러 미술관
덴마크 훔레벡_ 루이지애나 현대미술관
스웨덴 스톨홀름_ 현대미술관
네덜란드 암스테르담_ 시립미술관
영국 런던_ 테이트 모던

# 아웃사이더 아트
1945년경 –

아웃사이더 아트는 정식 교육을 받지 않은 작가의 예술을 가리킨다. 원생예술이란 뜻의 아르 브뤼, 비저너리 아트, 직관예술, 민속예술, 독학예술, 풀뿌리예술 등 제도권 밖에서 행해지는 예술을 말하는데, 아웃사이더 아트에서 가장 인상적인 작품은 오랜 세월에 걸쳐 지은 엄청난 규모의 구조물이다. 그중 하나는 특이한 외형의 〈팔레 이데알〉인데 프랑스 오트리브에 위치한 이 작품은 1879년 프랑스의 우체부 페르디낭 슈발이 짓기 시작한 성이다.

또 다른 유명한 작품으로는 캘리포니아 로스앤젤레스에 있는 〈와츠타워〉 (1921~1954년)를 들 수 있는데 이탈리아 출신 건설노동자 사이먼 로디아의 작품이다. 슈발과 로디아 모두 33년을 바쳐 건물을 지었다. 인도의 도로조사 관 넥 찬드가 약 10만 제곱미터 넓이에 지은 〈찬디가르의 록가든〉도 독특하다.

아웃사이더 아트 작가들은 진정성과 인내로 많은 찬사를 받았고 창조할 수밖에 없는 예술가. 선택이 아닌 필연으로서의 예술에 대한 매력적인 모델이 되었다. 아웃사이더 아트에 대한 대중적인 인기와 인지도가 높아지면서 아웃사이더 아트는 주류로 편입되었다. 그중 유명한 사례로 목사 하워드 핀스터를 들 수 있다. 그는 토킹헤즈의 앨범 〈리틀 크리처〉(1985년)와 R.E.M의 〈레커닝〉 (1988년) 표지로 이름을 알렸다. 아웃사이더 아트는 대형 미술관에 전시되고 기념물과 전시된 장소는 별도의 관리를 받고 있다.

## 주요 작가

넥 찬드(1924~2015년), 인도
우체부 페르디낭 슈발(1836~1924년), 프랑스
하워드 핀스터(1916~2001년), 미국
윌리엄 호킨스(1895~1990년), 미국
사이먼 로디아(1879년경~1965년), 이탈리아 – 미국
빌 트레일러(1854~1949년), 미국
알프레드 월리스(1855~1942년), 영국
아돌프 뵐플리(1864~1930년), 스위스

## 특징

순수함
직접적인 표현
꾸밈없음

## 장르

회화, 조각, 설치, 환경

## 주요 소장처

스위스 베른_ 베른 시립미술관 아돌프 뵐플리 재단
스위스 로잔_ 아르 브뤼 미술관
미국 조지아_ 하이 미술관
미국 위스콘신_ 밀워키 미술관
세르비아 자고디나_ 나이브 아트와 변방예술 미술관
미국 워싱턴 DC_ 스미소니언 미술관
영국 맨체스터_ 맨체스터대학교 휘트워스 미술관

# 앵포르멜 아트

## 1945년경–1960년경

앵포르멜 아트(프랑스어로 '형태가 없는 예술'이란 뜻)는 1940년대 중반에서 1950년대 말까지 국제예술계를 주름잡았던 제스처 추상회화를 가리켜 유럽에서 사용하는 말이다. 그 외에 서정추상주의, 물질회화, 타시즘(얼룩, 자국을 뜻하는 프랑스어 tâche에서 유래)도 같은 뜻이다. 당대 실존주의의 영향을 받은 앵포르멜 작가들은 작가의 내면만이 유일한 소재인 것 같은 이미지를 창조하는 과정에서 개인성·진정성·자발성·감정적 및 육체적 연관성을 드러낸 것으로 유명하다.

서정추상주의는 조르주 마티외, 한스 아르퉁, 볼스 같은 작가들이 신체적 행위를 통해 그리는 회화로 주목을 끌었다. 물질회화는 장 포트리에, 알베르토 부리 등 작가가 사용하는 물질의 환기력을 강조했으며, 타시즘은 패트릭 헤론과 앙리 미쇼의 작품에서처럼 표현적 제스처가 작가의 특징이다.

1950년대 표현적인 제스처 추상주의의 인기는 추상표현주의와 앵포르멜 아트로 이어져 전후 회화 스타일에서 국제적인 열풍을 이끌었다. 그러나 1950년대 말 새로운 예술가 세대(네오다다이즘, 팝 아트, 신사실주의 참조)가 등장하며 앵포르멜 아트의 위상과 위세에 도전장을 내밀었다.

## 주요 작가

알베르토 부리(1915~1995년), 이탈리아
한스 아르퉁(1904~1989년), 독일 – 프랑스
패트릭 헤론(1920~1999년), 영국
조르주 마티외(1921~2012년), 프랑스
앙리 미쇼(1899~1984년), 벨기에 – 프랑스
볼스(본명 알프레드 오토 볼프강 슐츠, 1913~1951년), 독일

## 특징

제스처, 표현적, 즉흥적, 원초적, 색채 얼룩
흔치 않은 재료, 혼합 매체

## 장르

회화

## 주요 소장처

프랑스 파리_ 퐁피두센터
독일 함부르크_ 함부르크 미술관
이탈리아 밀라노_ 노베첸토 미술관
미국 뉴욕_ 구겐하임 미술관
영국 런던_ 테이트 모던

# 추상표현주의
## 1945년경-1960년경

추상표현주의는 1940~1950년대를 풍미했던 미국 작가 일단의 회화를 가리키는 용어다. 윌렘 드 쿠닝, 프란츠 클라인, 로버트 머더웰, 바넷 뉴먼, 잭슨 폴록, 마크 로스코, 클리포드 스틸 등이다. 액션 페인팅, 컬러필드 페인팅이라고도 불리며 각각 추상표현주의의 다른 측면을 강조할 때 사용된다. 예를 들어 액션 페인팅은 폴록의 드립 페인팅이나 드 쿠닝의 거친 붓놀림, 클라인의 과감하고 기념비적인 흑백의 형태 등 작가들이 자신감 있게 신체를 사용하는 회화에 쓴다. 또한 작가가 끊임없이 선택에 직면하며 창조 행위에 매진하는 열정을 전달하고, 회화는 단지 물체가 아니라 자유, 책임, 자신과 벌이는 실존주의적 투쟁의 기록이라는 당시 분위기와 작품을 연결시키려는 의미도 있다. 컬러필드 페인팅은 로스코, 스틸, 뉴먼이 강렬한 색채의 단일 블록을 사용해 사색에 빠져들게 한 작품들을 가리킨다.

**마크 로스코**

〈넘버 27(밝은 줄) [횐줄]〉,
1954년, 캔버스에 유채,
205.7×220cm, 개인 소장

로스코는 항상 그의 작품이 지면에 가깝게 걸려야 한다고 주장했다. 그래야 관객과 더 직접적으로 닿을 수 있다는 것이다. 그는 이렇게 말했다. "저는 추상화가가 아닙니다. 그저 인간의 감정을 표현하는 데 관심이 있을 뿐이죠."

작품의 대다수는 추상화지만 그럼에도 이들 작가는 작품에 소재가 없는 것은 아니라고 주장했다. 표현주의 작가들처럼 이들은 예술의 진정한 소재는 인간의 내적 감정이고 혼란스러움이라고 생각했다. 그런 목적을 이루기 위해 작업 과정의 원초적인 측면에 주목했다. 제스처, 색채, 형태, 질감에 대한 탐구로 표현적이고 상징적인 잠재력을 끌어냈다. 이들 작가가 궁극적으로 추구했던 것은 내면이며 감정에 충실하고자 했다. 기본적인 인간의 감정(로스코), 자연이 아닌 오직 내 자신(스틸), 자신의 감정을 그리기 위해서가 아니라 표현하기 위해(폴록), 삶의 감춰진 의미를 찾기 위해(뉴먼), 우리 자신을 가다듬기 위해(드 쿠닝), 우리를 우주에 접목시키기 위해(머드웰)라는 주장에서 확인된다. 당시 유럽에서 활동했던 동시대 작가들처럼(실존주의 예술, 앵포르멜 아트 참조) 이들은 주류사회에서 소외되는 예술가로, 비이성적이고 부조리한 세계에 맞설 새로운 형태의 예술을 창조해야만 하는 도덕적 책무를 지녔다는 낭만적인 비전을 가지고 있었다.

액션 페인팅 작가로 가장 유명한 인물은 잭슨 폴록이다. 1949년 「라이프」지에 작업하는 장면이 실리고 영상이 공개되면서 잭 더 드리퍼(폴록의 흘리기 기법과 영국의 연쇄살인범 잭 더 리퍼를 섞어 만든 폴록의 별명－옮긴이)는 새로운 예술가 세대의 전형으로 등극했다. 1950년대에 캔버스를 바닥에 눕히고 페인트를 깡통에서 그대로 떨어뜨리거나 막대기나 삽으로 퍼서 뚝뚝 흘리는 그의 급진적인 혁신을 통해 '에너지와 행동의 시각화'라고 그가 표현했던 알 수 없는 이미지가 창조되었다.

드 쿠닝은 인물을 주제로 삼은 것으로 유명하다. 특히 사방에 걸린 광고판

**잭슨 폴록**

〈가을의 리듬〉, 1950년, 캔버스에 유채, 266.7×525.8cm, 뉴욕 메트로폴리탄 미술관

폴록의 드립 페인팅은 멋대로 그린 그림이 아니다. 철저하게 규칙을 따랐고 조화와 리듬에 대한 확신을 보여주는 그림으로 일부 평론가들은 그가 토머스 하트 벤튼(미국 장면회화 참조)을 사사했다는 점을 상기하기도 한다. 폴록의 융식 분석은 그의 작품에 녹아들어 있고 신화의 관점, 제단, 사제, 토템, 무당 등이 자주 등장한다.

에서 흔히 볼 수 있던 미국 핀업걸을 주로 그렸다. 그를 유명세에 올린 작품은 1950년대 〈여인〉 연작이다. 거침없이 붓을 놀리는 표현 방식으로 성적 불안은 괴물처럼 묘사되어 기억 속에 길이 남는 이미지로 탄생했다.

마크 로스코는 종교적인 색채가 두드러진 추상표현주의 화가다. 강렬한 컬러블록을 가로로 쌓아 부유하듯 뿌옇게 빛나는 그의 원숙한 작품에서는 희미한 광채가 난다.

추상표현주의는 국제적 찬사와 인정을 받았지만 1950년대 말에 들어서며 기존 세대의 겉보기에 정형화된 영웅 심리와 괴리된 분노에 식상함을 느낀 신세대 작가들이 회의적인 시선을 던지기 시작했다(네오다다이즘, 팝 아트, 신사실주의 참조).

## 주요 작가

윌렘 드 쿠닝(1904~1997년), 네덜란드 – 미국
프란츠 클라인(1910~1962년), 미국
로버트 머더웰(1915~1991년), 미국
바넷 뉴먼(1905~1970년), 미국
잭슨 폴록(1912~1956년), 미국
마크 로스코(1903~1970년), 미국
클리포드 스틸(1904~1980년), 미국

## 특징

추상화, 제스처, 표현적, 감성적
넓은 컬러블록

## 장르

회화

## 주요 소장처

미국 콜로라도_ 클리포드 스틸 미술관
일본 사쿠라_ 가와무라 기념 미술관
미국 캘리포니아_ 로스앤젤레스 현대미술관
미국 뉴욕_ 뉴욕 현대미술관
호주 캔버라_ 내셔널 갤러리
미국 워싱턴 DC_ 내셔널 갤러리
미국 텍사스_ 로스코 채플
영국 런던_ 테이트 모던
미국 뉴욕_ 휘트니 미술관

**윌렘 드 쿠닝**

〈앉아 있는 여인〉, 1952년, 종이에 흑연·목탄·파스텔, 46×51cm, 매사추세츠 보스턴, 개인 소장

드 쿠닝은 〈여인〉 연작으로 유명해졌다. 1964년 〈여인〉 시리즈에 대해 그는 이렇게 말했다. "나는 재미있게 그리고 싶었어요. 그래서 풍자적으로 괴물 같은 모습의 무녀를 그린 거죠. …… 예쁘고 어린 소녀로 그릴 수도 있었지만 항상 작품이 끝나면 아이들은 오간 데 없고 엄마들만 남아 있더군요."

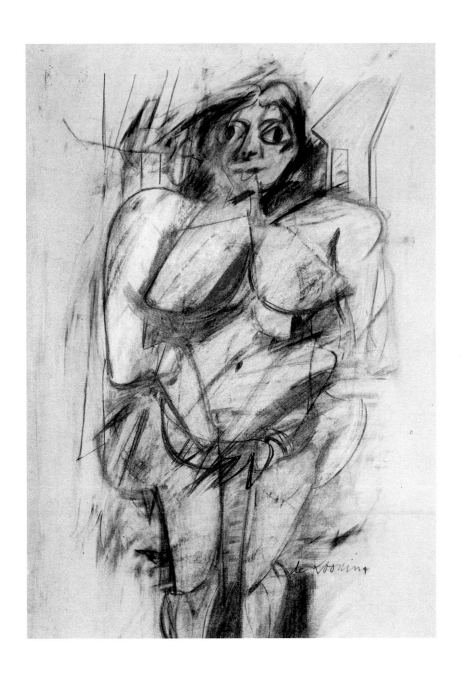

# 코브라

1948년–1951년

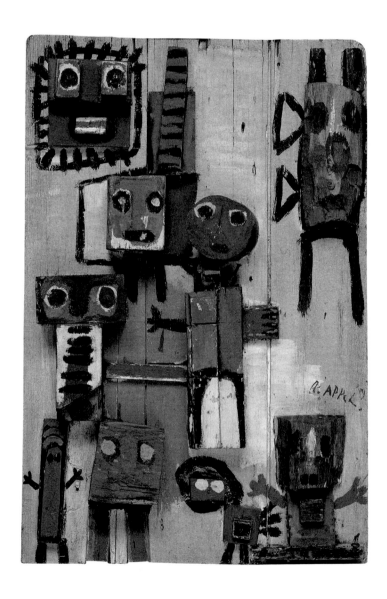

코브라<sup>CoBrA</sup>는 1948년에서 1951년까지 대중을 위한 새로운 표현주의 작품을 하겠다는 비전을 가지고 모인 집단으로 북유럽 출신 작가를 중심으로 구성되었다. 이름은 작가들 고향의 첫 글자를 따라 지었다. 코펜하겐의 Co, 브뤼셀의 Br, 암스테르담의 A다.

제2차 세계대전이 끝나고 절망적 분위기가 팽배했던 그때 이 젊은 작가 집단은 비인간성과 더 나은 미래를 위한 희망을 동시에 전달할 수 있는 즉흥적인 예술을 주장했다. 완전한 표현의 자유를 얻기 위해 코브라 작가들은 다양한 곳에서 영감을 얻었다. 선사시대 예술, 원시시대 예술, 전통미술, 그라피티, 북유럽 신화, 어린이 미술, 광인의 예술 등 다양한 분야에서 잃어버린 순수성을 찾았고 아름답든, 폭력적이든, 축하하기 위해서든, 해소를 위해서든 욕망을 표현해야만 하는 인간의 태고적 당위성도 확인했다.

1950년대에 이르러 전쟁이 계속되고 냉전체제가 전개되면서 이 집단의 유토피아적 낙관주의는 더 이상 지속되기 어려웠다. 이 집단은 1951년에 공식적으로 해체했지만 많은 작가들이 코브라 양식을 표방한 작품활동을 지속했고, 삶과 예술에 있어서 혁명적인 시도와 지원을 멈추지 않았다.

**카렐 아펠**

〈질문하는 아이들〉, 1949년,
혼합 재료, 87.3×59.8cm,
런던 테이트 모던

질문하는 아이들이라는 주제로 아펠이 과감하게 컬러를 사용한 이 작품은 암스테르담에서 1949년에 소동을 불러일으켰다. 시청 구내 식당 벽에 그려진 이 그림을 보고 직원들이 그 앞에서 식사를 할 수 없다고 불만을 토로해 도배지로 발라버린 것이다.

---

**주요 작가**

피에르 알레신스키(1927년~ ), 벨기에
카렐 아펠(1921~2006년), 네덜란드
콘스탄트(본명 콘스탄트 안톤 니우벤하우스, 1920~2005년), 네덜란드
코르네이유(본명 코르넬리 기욤 반 베베를로, 1922~2010년), 네덜란드
아스거 요른(1914~1973년), 덴마크

---

**특징**

강렬한 원색, 표현적인 붓터치

---

**장르**

회화, 아상블라주, 그래픽

---

**주요 소장처**

프랑스 파리_ 퐁피두센터
네덜란드 암스텔빈_ 코브라 현대미술관
덴마크 훔레벡_ 루이지애나 현대미술관
덴마크 실케보르_ 요른 미술관
미국 뉴욕_ 구겐하임 미술관
네덜란드 암스테르담_ 시립미술관

# 비트 아트
## 1948년-1965년경

비트 세대에는 1950년대 미국에서 활동했던 아방가르드 작가, 비주얼 아티스트, 영화감독 등이 포함된다. 이들은 순응주의자와 물질만능주의 문화를 경멸했고 미국 사회가 어두운 단면, 폭력, 부패, 검열, 인종차별주의, 도덕적 위선을 외면하는 것에 대해 비판했다. 때로 미국 실존주의자라고도 불렸던 비트 세대는 주류사회에서 멀어지는 것을 느끼며 그에 대항하는 문화를 만들고자 했다. 마약, 재즈, 밤문화, 선종禪宗, 오컬트 등이 모두 비트 문화의 일부가 되었다.

1950년대에 향수를 느끼며 순응과 축복의 시대로 바라보는 대신 비트 아트는 미국의 희망, 영감, 실패가 있는 미국식 삶을 그렸다. 월레스 버만이 복사기로 만든 콜라주는 평범하면서도 신비로운 대중문화의 몽타주를 제시했고, 제스 시리즈인 〈트리키 캐드〉 콜라주는 딕 트레이시의 만화를 오려 만들었는데 명탐정인 자신도 이해하지 못하는 미쳐버린 세상을 보여준다.

비트 아트 작품은 1960년대 주류문화로 흡수되었다. 비트족이 TV쇼와 대중잡지에 등장하기 시작했던 바로 그 시기다. 그러나 비트 세대의 영향력은 지속되었고 전복적인 비순응성은 계속해서 후대 젊은이와 예술가들에게 영감을 불러일으켰다.

### 주요 작가

월레스 버만(1926~1976년), 미국
제이 드페오(1929~1989년), 미국
로버트 프랭크(1924년~ ), 미국
제스(본명 버제스 프랭클린 콜린스, 1923~2004년), 미국
래리 리버스(1923~2002년), 미국

### 특징

대중문화 이미지, 신비주의
몽타주
행위의 요소

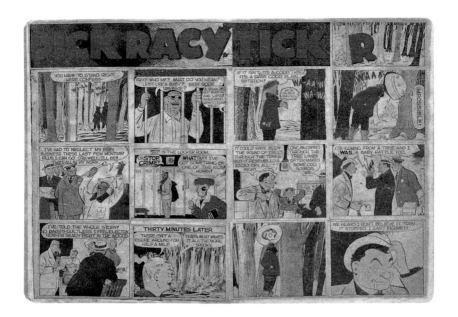

## 제스

〈트리키 캐드 사건번호 5〉,
1958년, 하드보드지에 신
문·셀룰로스 아세테이트
필름·검정 테이프·원단·
종이, 33.7×63.4cm, 개인
소장

제스의 만화책 콜라주는
가상의 사립탐정 딕 트레이
시 만화에 등장하는 이름
으로 엮어 혼란스럽고 긴장
감 넘치는 세상을 그렸다.
등장인물들은 서로 소통할
수 없고 군비 경쟁, 매카시
청문회, 정치 부패에 대해
넌지시 언급하고 있다.

## 장르

회화, 콜라주, 조각, 아상블라주, 사진, 영화

## 주요 소장처

미국 워싱턴 DC_ 허시혼 미술관·조각정원
미국 캘리포니아_ 폴 게티 미술관
미국 미주리_ 켐퍼 현대미술관
미국 뉴욕_ 뉴욕 현대미술관
미국 캘리포니아_ 노턴 사이먼 미술관
미국 뉴욕_ 휘트니 미술관

# 네오다다이즘
## 1953년경-1965년경

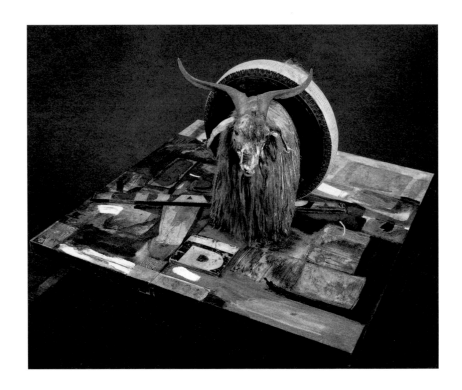

네오다다이즘은 미국의 실험적인 예술가 집단을 뜻한다. 이들의 작품은 1950년대 중후반부터 1960년대까지 격렬한 논쟁을 불러일으켰다. 이후 다시 다다이즘에 관심이 쏠리며 초기 운동과 비교되기도 했다. 로버트 라우센버그, 재스퍼 존스, 래리 리버스 같은 작가들에게 예술이란 확장이고 아우르는 것이며, 예술작품에 사용되지 않던 비예술 재료를 사용하고 평범한 현실을 받아들이며 대중문화를 찬양했다. 그들은 추상표현주의에서 연상되는 고립·개인주의를 거부하고 대신 지역사회와 환경에 방점을 찍으며 사회성 있는 예술을 지향했다.

네오다다이즘의 주요 작품으로는 래리 리버스의 〈델라웨어강을 건너는 워싱턴〉(1953년), 라우센버그의 〈콤바인즈〉(1954~1964년), 깃발·과녁·숫자로 작업한 존스의 작품 등이 있다. 추상표현주의식 처리법과 해묵은 역사화와 구상으로 '오염된' 올오버 콤포지션 덕분에 19세기 유명 작품을 재해석한 리버스의 작품에는 과거와 현재의 명작이 맥락 없이 한자리에 있다. 실제와 같은 재스퍼 존스의 깃발은 다시 보이는 평범한 물건이다. 그러나 사람들은 작품의 가치에 대해 의문을 갖게 된다. 저것은 깃발인가 아니면 회화인가? 이처럼 라우센버그의 혁신도 질문을 자아냈고 예술의 영역을 확장했다.

네오다다이즘 작가들은 팝 아트, 행위예술, 미니멀리즘, 개념미술 같은 후대 미술에 상당한 영향을 미쳤다.

### 로버트 라우센버그

〈모노그램〉, 1955~1959년, 콤바인: 오일·종이·인쇄된 종이·인쇄된 복제품·금속·나무·고무 신발창·캔버스에 테니스공·앙고라 염소에 오일·고무 타이어·네 바퀴에 올린 나무판자, 107×161×164cm, 스톡홀름 현대미술관

라우센버그는 변화무쌍하고 창의적인 작가로 회화, 물체, 퍼포먼스, 사운드를 재료로 삼아 실험을 했고 동시대 작가들에게 영감을 주었다.

### 주요 작가

리 본테쿠(1931년~ ), 미국
존 챔벌린(1927~2011년), 미국
짐 다인(1935년~ ), 미국
재스퍼 존스(1930년~ ), 미국
로버트 라우센버그(1925~2008년), 미국
래리 리버스(1923~2002년), 미국

### 특징

혼합 재료, 평범하지 않은 재료의 사용
무관성, 재치, 유머
미국적 이미지
표현주의적 붓터치

### 장르

회화, 아상블라주, 콤바인즈, 조각, 퍼포먼스

### 주요 소장처

프랑스 파리_ 퐁피두센터
스웨덴 스톡홀름_ 현대미술관
미국 뉴욕_ 뉴욕 현대미술관
네덜란드 암스테르담_ 시립미술관
영국 런던_ 테이트 모던
미국 뉴욕_ 휘트니 미술관

# 키네틱 아트
## 1955년 –

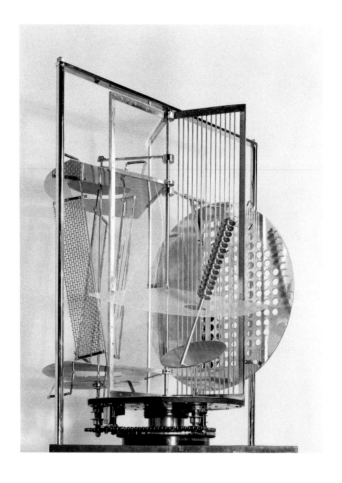

키네틱 아트는 움직이거나 혹은 움직이는 것처럼 보인다. 1950년대 예술가들 다수는 이 운동에 참여했고 곧 미술운동의 한 흐름으로 알려지게 되었다. 1955년 파리의 드니즈 르네 갤러리에서 중요한 전시회가 열렸다. 〈움직임〉이라는 제목의 이 전시회에는 동시대 작가들의 작품뿐만 아니라 마르셀 뒤샹, 알렉산더 칼더 등 대가들의 작품도 전시되었다.

　키네틱 아트의 다양성은 주목할 만하다. 최면을 거는 듯 천천히 움직이는 폴 뷰리의 작

품부터 우아하게 움직이는 조지 리키의 실외 조각, 니콜라 셰페르의 사이버네틱 작품, 공중에 고정된 타키스의 자기장 오브젝트 조각 등이 그렇다. 그러나 무엇보다 사랑받는 키네틱 아트 작품은 장 팅겔리의 작품이다. 1950년대 말 엄청난 반향을 일으킨 〈메타 마틱스〉 드로잉 기계는 추상화를 그리며 예술계를 주도하는 추상주의(앵포르멜 아트, 추상표현주의 참조)에서 연상되는 진지함과 독창성을 재미있게 해석한 작품이다. 추상적인 디자인을 내뿜는 분수가 곧이어 등장했고 괴상하고 익살맞은 쓰레기 기계와 스스로 파괴하는 기계도 등장했다. 〈뉴욕에 대한 경의〉는 1960년 3월 17일 뉴욕 현대미술관에서 스스로를 파괴하는 퍼포먼스를 펼쳤다. 이 행사를 두고 로버트 라우센버그(네오다다이즘 참조)는 "삶 그 자체만큼이나 현실적이고, 재미있고, 복잡하고, 연약하고, 사랑스럽다"고 평가했다.

## 주요 작가

폴 뷰리(1922~2005년), 벨기에
알렉산더 칼더(1898~1976년), 미국
라즐로 모홀리-나기(1895~1946년), 헝가리-미국
조지 리키(1907~2002년), 미국
니콜라 셰페르(1912~1992년), 헝가리-프랑스
라파엘 소토(1923~2005년), 베네수엘라
타키스(1925년~ ), 그리스
장 팅겔리(1925~1991년), 스위스

## 특징

움직임

## 장르

조각, 아상블라주

## 주요 소장처

미국 매사추세츠_ 하버드 미술 박물관
프랑스 파리_ 퐁피두센터
베네수엘라 시우다드 볼리바르_ 소토 현대미술관
스위스 바젤_ 장 팅겔리 미술관
미국 뉴욕_ 뉴욕 현대미술관
영국 런던_ 테이트 모던
미국 뉴욕_ 휘트니 미술관

# 팝 아트
## 1956년–1970년경

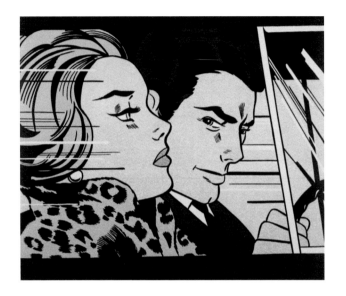

로이 리히텐슈타인

⟨차 안에서⟩, 1963년, 캔버스
에 유채·마그나펜, 172.7×
203.2cm, 개인 소장

리히텐슈타인은 연재만화
의 프레임을 캔버스로 옮겼
다. 싸구려 인쇄기술을 손
으로 재현한 것이다. 식상
함이 캔버스에 올려졌을 때
풍자와 시대를 상징하게 되
었다. 작품은 패러디이자
하나의 질문이기도 하다.
우리는 어떤 종류의 그림을
진지하게 여기며 그 이유는
무엇일까?

'팝'이란 용어는 영국 비평가 로렌스 앨러웨이가 처음 사용했지만 대중문화
에 대한 관심이 확대되고 대중문화로 예술을 하겠다는 시도는 1950년대 초
런던 '인디펜던트 그룹'의 특징이었다. 리처드 해밀턴, 에두아르도 파올로치
를 비롯한 여러 작가들은 미국에서 시작되어 서구를 통해 확산되고 있는 영
화, 광고, 공상과학, 컨슈머리즘(소비자운동), 언론, 제품디자인 같은 대중문화
의 영향력에 대해 논했다. 이들은 특히 광고, 그래픽, 제품디자인에 매료되었
고 미술과 건축에서도 같은 매력을 줄 수 있기를 원했다.

해밀턴의 콜라주 작품 ⟨오늘의 가정을 그토록 색다르고 멋지게 만드는 것
은 무엇인가?⟩는 미국 잡지광고를 사용해 제작되었으며 팝 아트의 상징적 지
위를 얻은 최초의 작품이다. 패트릭 콜필드와 데이비드 호크니를 비롯한 런
던의 다음 세대 학생들은 대중문화를 콜라주와 아상블라주 작품에 녹여냈
고, 1959년에서 1962년 사이에 대중적 인지도를 얻었다.

1960년대 초 미국 대중들에게 처음 소개되어 그 이후로 꾸준히 인기를 누
리게 되는 작품이 등장했다. 앤디 워홀의 마릴린 먼로 실크스크린, 로이 리히

텐슈타인이 유채로 그린 만화, 클레스 올덴버그의 거대한 비닐버거와 아이스크림콘, 진짜 샤워커튼, 전화, 부엌 찬장이 있는 가정집을 배경으로 그린 톰 웨셀만의 누드화가 있다.

대중의 관심이 커지면서 1962년 뉴욕의 시드니 재니스 갤러리에서 대형 국제행사가 열렸다. 영국, 프랑스, 이탈리아, 스웨덴, 미국 예술가들의 작품은 '일상용품,' '대중매체,' 대량생산된 물건의 '반복,' 아니면 '적재'라는 주제로 나뉘었다. 역사적인 순간이었다. 유럽의 유망한 현대미술품과 추상표현주의 작품들을 취급하는 유명 딜러였던 시드니 재니스가 연 전시회를 통해 팝 아트는 향후 미술사에 있어 논쟁과 수집의 주인공으로 역사적 발걸음을 내딛는 축성을 받은 셈이다.

팝 아트는 여러 갤러리와 미술관 전시회를 통해 미국의 여러 지역과 유럽으로 퍼져나갔다. 로스앤젤레스는 특히 이 새로운 미술을 환영했다. 예술계가 덜 폐쇄적인 편이었고, 젊고 부유한 사람들이 현대미술품 구입에 적극적이었기 때문이다. 팝 아트의 소재(만화, 소비재, 우상화된 유명인사, 광고, 포르노그래피)와 주제(저급문화의 신분 상승, 미국적인 것, 교외 문화, 아메리칸 드림의 신화와 실제) 등은 동부에서처럼 서부에서도 빠르게 자리를 잡아가기 시작했다.

**리처드 해밀턴**

〈오늘의 가정을 그토록 색다르고 멋지게 만드는 것은 무엇인가?〉, 1956년, 콜라주, 26.7×17.6cm, 튀빙겐 쿤스트할레

유명 보디빌더였던 찰스 아틀라스와 핀업걸을 부부처럼, 만화와 캔햄이 벽에 그림처럼 걸려 있는 이 콜라주 작품은 새로운 시대로의 진입을 알리는 것 같다.

팝 아트 작가들은 중산층과 그들이 갖고 있는 새롭고 현대적인 것에 대한 관심을 다루었다. 그에 따라 예술가의 역할도 바뀌었다. 화려함과 유명인사의 결합은 활기를 불어넣었다. 1963년 래리 리버스(네오다다이즘 참조)는 이런 현상에 대해 다음과 같이 말했다. "이 나라에서 처음으로 예술가가 무대 위에 섰다. 더 이상 예술가는 아무도 보지 않을 게 뻔한 무언가로 시간을 소비하는 사람이 아니다. 이제 그는 매스컴의 관심을 한 몸에 받게 되었다." 이런 변화의 영향은 오늘날에도 유효하다. 팝 아트의 인기는 그 시작부터 지금까지도 여전하다. 그리고 뒤를 이은 옵 아트, 개념미술, 극사실주의에도 상당한 영향을 미쳤다.

## 주요 작가

패트릭 콜필드(1936~2005년), 영국
리처드 해밀턴(1922~2011년), 영국
데이비드 호크니(1937년~ ) 영국
로버트 인디애나(1928~2018년), 미국
로이 리히텐슈타인(1923~1997년), 미국
마리솔(1930~2016년), 미국
클레스 올덴버그(1929년~ ), 스웨덴 - 미국
에두아르도 파올로치(1924~2005년), 영국
앤디 워홀(1928~1987년), 미국
톰 웨셀만(1931~2004년), 미국

## 특징

광고, 언론, 대중문화, 일상생활의 이미지
반복, 집적

## 장르

회화, 조각, 디자인

## 주요 소장처

미국 필라델피아_ 앤디워홀 미술관
미국 캘리포니아_ 샌프란시스코 미술관
포르투갈 리스본_ 베라르도 미술관
미국 일리노이_ 시카고 현대미술관
미국 애리조나_ 피닉스 미술관
미국 워싱턴 DC_ 내셔널 갤러리
영국 런던_ 테이트 모던

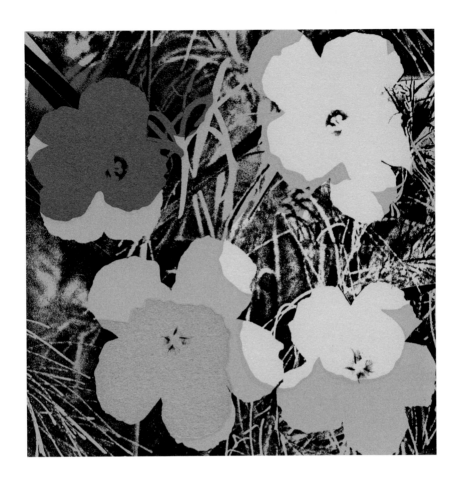

**앤디 워홀**

⟨꽃(분홍, 파랑, 초록)⟩,
1970년, 컬러 실크스크린,
91.5×91.5cm, 워싱턴 DC
내셔널 갤러리

앤디 워홀의 1970년 실크
스크린 ⟨꽃⟩ 연작은 1960
년대 그가 그림으로 그린
꽃 연작을 기본으로 한다.
그것은 히비스커스의 사진
을 그린 것이다. 마치 떠 있
는 것처럼 단순하고 납작한
꽃의 형태는 '모네의 수련
연못에 떠내려가는' 것 같
은 인상을 준다.

# 행위예술
## 1958년경 –

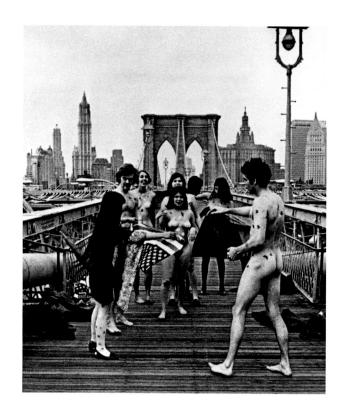

1950년대 당시 유명했던 미국 작곡가 존 케이지는 안무가인 머스 커닝엄과 공동작업을 시작해 음악인, 무용수, 시인, 예술가들이 함께하는 행위예술 프로젝트를 기획했다. 연극, 춤, 영화, 비디오, 비주얼 아트의 상호 교류와 실험은 행위예술 발전에 필수적이었다. 액션, 라이브 아트 혹은 해프닝이라 불렸던 행위예술을 통해 예술가들은 매체와 규율, 예술과 삶의 경계를 넘나들거나 모호하게 만들었다. 이런 자유의 감각은 예술가와 관객 모두에게 전염성이 강했다.

행위예술은 1960년대 여러 가지 형태가 폭발적으로 등장하면서 가속도가

쿠사마 야요이

〈브루클린교의 반전 누드 시위와 깃발 태우기〉, 1968년, 행위예술 사진

쿠사마는 뉴욕시의 주요 장소를 선택해 반전과 반기득권 퍼포먼스를 벌였다. 여기에 참여한 행위자들에게는 쿠사마의 시그니처인 폴카도트 무늬로 서명이 되어 있다.

붙었다. 신사실주의 작가의 행위가 예술작품 제작의 일부가 되는 액션 스펙터클, 자신을 구속하면서 스스로 작품이 되는 해프닝부터 시작해서 케이지, 커닝엄, 네오다다이즘·신사실주의·플럭서스 작가들을 포함한 많은 작가들이 주최한 재즈나 시낭송 공연, 여러 가지 매체를 이용한 협업행사 등을 망라한다. 행위예술은 또한 미니멀리즘, 개념미술 작가들의 작품에도 등장한다.

행위예술은 점차 더 다양한 분야에서 나타나기 시작했다. 예술, 극장쇼, 음악공연, 무용, 연극, 로큰롤, 뮤지컬, 영화, 서커스, 카바레, 클럽문화, 정치 행위 등에서 등장했고 1970년대에 들어서는 역사가 있는 엄연한 운동으로 받아들여졌다. 1980년대에는 고급문화와 대중문화를 세련되게 결합해 행위예술을 국제적으로 알렸던 로리 앤더슨 같은 작가의 작품을 통해 행위예술에 대한 접근성이 더욱 높아졌다. 행위예술은 계속해서 많은 작가들이 선택할 수 있는 매체로서 호소력을 지니고 있으며, 생각을 자극하고 관객이 즐거워지는 작품의 아카이브는 계속 늘어간다.

## 주요 작가

로리 앤더슨(1947년~ ), 미국
존 케이지(1912~1992년), 미국
머스 커닝엄(1919~2009년), 미국
앨런 카프로(1927~2006년), 미국
이브 클랭(1928~1962년), 프랑스
쿠사마 야요이(1929년~ ), 일본
로버트 라우셴버그(1925~2008년), 미국

## 특징

여러 요소를 배치, 이미지와 사운드의 모자이크
서사가 없는 구조
다른 분야 작가와의 협업
실험적, 관습 타파
유머, 풍자

## 장르

퍼포먼스, 영화, 사진

## 주요 소장처

프랑스 파리_ 퐁피두센터
미국 뉴욕_ 디아 예술센터
미국 뉴욕_ 전자예술 인터믹스
영국 런던_ 테이트 모던

# 펑크 아트

## 1958년경 – 1970년대

1950년대 후반 브루스 코너, 조지 험스, 에드 키엔홀츠를 비롯한 여러 작가들의 작품을 펑키(나쁜 냄새라는 뜻의 속어)라고 불렀다. 키엔홀츠에 따르면 인간 경험의 잔재인 쓰레기를 사용했기 때문에 붙여진 이름이다. 펑크 작가는 낙태, 폭력, 사형, 정신병, 억울한 법 집행, 핵전쟁에 대한 공포, 여성에 대한 폭력 등 종종 잊히기 쉬운 이슈를 부각시키기 위해 충격요법을 사용했다.

이들 작품에는 사회적 비평의 전통과 1930년대 사회주의 사실주의 및 마술적 사실주의 작가들의 저항이 녹아 있었고 네오다다이즘, 비트 아트와 겹치는 부분이 있었다. 이 모든 운동을 지지했던 작가들은 공통적으로 예술이란 세상의 내부에 있어야 하고 세상에 속해야 하지, 세상을 탈피하기 위해서가 아니라는 믿음을 가지고 있었지만 펑크 아트는 대부분의 네오다다이즘보다 도덕적으로 더 경악하게 만들었고 비트 아트에서 발견되는 정신적 혹은 신비주의적 차원의 요소도 찾아볼 수 없었다.

1960년대에는 로버트 아네슨, 데이비드 길훌리, 비올라 프레이 등 샌프란시스코에서 활동하던 작가들도 펑크 아트에 합류했다. 이들의 비전은 덜 암울하고 더 재미있었으며, 지역 특색이 있는 팝과 펑크 아트의 혼종과 같았다. 이들은 고급문화와 공예, 시각적·언어적 유희를 혼합해 도자기 작업을 했다.

**브루스 코너**

〈블랙 달리아〉, 1960년, 혼합 매체 아상블라주, 67.9×27.3×7cm, 뉴욕 현대미술관

사진, 스팽글, 깃털, 레이스, 나일론 스타킹으로 구성한 코너의 이 작품은 1947년 세상을 떠들썩하게 한 미제 살인사건에 끈질기게 따라붙는 관음적인 흥미를 다루고 있다. 배우 지망생이었던 엘리자베스 쇼트의 살인사건은 블랙 달리아라 불렸으며, 후에 발간된 제임스 엘로이의 동명 소설의 주제이기도 하다.

## 주요 작가

로버트 아네슨(1930~1992년), 미국
브루스 코너(1933~2008년), 미국
비올라 프레이(1933~2004년), 미국
데이비드 길훌리(1943~2013년), 미국
조지 험스(1935년~ ), 미국
에드 키엔홀츠(1927~1994년), 미국

## 특징

날카로운 비평, 블랙 유머, 쓰레기를 소재로 사용

## 장르

혼합 매체 아상블라주, 설치, 환경
도자기

## 주요 소장처

일본 사쿠라_ DIC 가와무라 미술관
스웨덴 스톡홀름_ 현대미술관
독일 쾰른_ 루트비히 미술관
미국 캘리포니아_ 노턴 사이먼 미술관
미국 캘리포니아_ 샌프란시스코 현대미술관

# 신사실주의
## 1960년-1970년

신사실주의 작가는 프랑스의 미술평론가 피에르 레스타니가 후원하는 일단의 유럽 작가들이었다. 레스타니는 1960년 이 그룹을 결성하면서 새로운 리얼리즘이란 실제에 직관력을 가지고 접근하는 새로운 방식이라고 선언했다. 이런 기본적인 발판은 집단행위에 대한 정체성을 부여했으며 아르망, 세자르, 이브 클랭, 니키 드 생 팔르, 다니엘 스페리, 장 팅겔리를 비롯한 여러 작가의 다채로운 작품을 아우른다.

신사실주의 작가들에게 있어 일상 속 물건을 작품에 녹여내는 것은 흔한 일이었다. 레이몽 앵스의 찢어진 포스터나 아르망이 물건을 집적한 것, 스페리가 일반적으로 남은 음식을 사용해 만들었던 트랩 페인팅, 폐차된 차를 압축해 만든 세자르의 작품이 그에 해당한다. 이러한 시적 재활용은 우리가 버렸거나 신경 쓰지 않는 물건에게 예술로서의 새로운 생명을 부여했다.

다른 작품의 경우 창조적 파괴라는 기치를 들었고 액션이나 행위의 결과물이 작품이 되었다. 클랭의 작품 중 가장 잘 알려진 〈인체측정〉에서는 벌거벗은 여성의 신체를 살아 있는 붓으로 사용해 작품이 탄생했다. 그 외에도 물건을 뭉갠 다음 상자 안에 모아 전시해둔 아르망의 〈분노〉, 물감을 채운 주머니로 만든 아상블라주에 권총을 발사하는 것으로 작품이 완성되는 생 팔르의 〈총격〉, 팅겔리의 스스로를 파괴하는 쓰레기 기계 등이 있다.

신사실주의 작가들은 예술을 창조하는 과정을 달리하는 방법을 탐구하는 데서 기쁨을 찾았고, 미국 네오다다이즘 작가들과 함께 예술적 영감과 자극을 공유했다.

**이브 클랭**

⟨무제 인체측정⟩, 1960년,
캔버스 위에 올려진 종이
에 순수 안료와 합성수지,
144.8×299.5cm, 뉴욕 현
대미술관

그의 작품 ⟨인체측정⟩(바디
페인팅) 시리즈에서 클랭은
모델을 살아 있는 붓으로
사용했다. 모델들은 그가
특허를 낸 물감(인터내셔널
클랭 블루)을 몸에 바르고
클랭의 지시대로 종이에 몸
을 눌러 자국을 냈다.

## 주요 작가

아르망(1928~2005년), 프랑스
세자르(1921~1999년), 프랑스
레이몽 앵스(1926~2005년), 프랑스
이브 클랭(1928~1962년), 프랑스
니키 드 생 팔르(1930~2002년), 프랑스 – 미국
다니엘 스페리(1930년~ ), 스위스
장 팅겔리(1925~1991년), 스위스

## 특징

실험적 과정 – 집적, 차용, 압축, 창조적 파괴
평범하지 않은 재료

## 장르

회화, 콜라주, 아상블라주, 조각, 설치, 퍼포먼스

## 주요 소장처

프랑스 파리_ 퐁피두센터
스웨덴 스톡홀름_ 현대미술관
프랑스 니스_ 현대미술관
미국 뉴욕_ 뉴욕 현대미술관
네덜란드 암스테르담_ 시립미술관
영국 런던_ 테이트 모던
미국 미네소타_ 워커 아트센터

# 플럭서스

## 1961년-

플럭서스를 떠받치는 기본 생각은 삶 그 자체를 경험하는 것이 예술일 수 있다는 것이다. 조지 마키우 나스는 1961년 플럭서스(흐른다는 뜻의 flux에서 착안)를 결성해 그룹의 변화무쌍한 본성을 강조하고 다양한 행위, 매체, 학문, 국적, 성, 접근법, 직업 간의 연결고리를 만들었다. 이 비공식 국제그룹의 작품 대부분은 다른 작가 혹은 관객과 소통하는 협업이었다. 플럭서스는 곧 다양한 전공과 국적을 가진 작가들이 여러 가지 방식으로 협업하는 거대한 커뮤니티로 성장했다.

플럭서스는 1950~1960년대 네오다다이즘 운동의 한 줄기로 볼 수 있고 (플럭서스 작가 중 네오다다이즘 운동에 참여했던 작가도 있다) 비트 아트, 펑크 아트, 신사실주의와도 연관이 있다. 동시대 작가들처럼 플럭서스 작가들 역시 삶과 예술을 더 촘촘히 통합시키고자 했으며 예술을 창작하고 받아들이고 모으는 접근 방식이 더 민주적이기를 바랐다. 이들은 무정부주의 활동가들이 었으며 유토피아를 꿈꾸는 급진주의자들이었다. '스스로 하기'라는 생각이 플럭서스 작품에 파고들어 여러 작품을 만드는 방법을 문자로 남겨 다른 사람이 따라 할 수 있도록 했다.

1960년대와 1970년대를 거치며 많은 플럭서스 페스티벌, 콘서트, 여행이 있었고 플럭서스 신문, 작품집, 영화, 음식, 게임, 가게, 전시회가 있었으며, 심지어 플럭서스 결혼, 플럭서스 이혼도 생겼다. 비록 그 전성기는 1960~1970년대였지만 오늘날 플럭서스는 인터넷이라는 새로운 기술의 도움으로 계속해서 발전하고 있다.

## 주요 작가

조지 브레히트(1926~2008년), 미국
딕 히긴스(1938~1998년), 영국
앨리슨 놀즈(1933년~ ), 미국
조지 마키우나스(1931~1978년), 리투아니아 – 미국
오노 요코(1933년~ ), 일본
볼프 포스텔(1932~1998년), 독일
로버트 워츠(1923~1988년), 미국

## 특징

무정부주의, 장난기, 실험적
제작 방법의 문서화, 출판물

## 장르

퍼포먼스, 우편예술, 게임, 콘서트, 출판물

## 주요 소장처

독일 함부르크_ 함부르크 미술관
미국 매사추세츠_ 하버드 미술 박물관
노르웨이 호빅_ 헤니 온스타 아트센터
미국 뉴욕_ 뉴욕 현대미술관
호주 브리스베인_ 퀸즐랜드 미술관
영국 런던_ 테이트 모던
미국 미네소타_ 워커 아트센터
미국 뉴욕_ 휘트니 미술관

# 후기 회화적 추상주의
## 1964년-1970년대

1964년 미국의 평론가 클레멘트 그린버그는 그가 기획한 로스앤젤레스 주립 미술관 전시회를 설명하기 위해 후기 회화적 추상이란 용어를 고안해냈다. 그가 만든 용어는 여러 스타일을 아우른다. 엘즈워드 켈리와 프랭크 스텔라의 하드에지 페인팅, 헬렌 프랑켄탈러의 스테인 페인팅, 워싱턴 색채파 작가인 모리스 루이스와 케네스 놀란드의 회화, 조셉 앨버스와 애드 라인하트의 체계적 회화 등을 망라한다.

여러 양식의 미국 추상회화는 1950년대 말과 1960년대 초 추상표현주의에서 벗어나 어떤 면으로는 반감을 보이기 시작했다. 일반적으로 이 새로운 추상회화 집단은 추상표현주의에서 발견되는 공공연한 감정 표출을 배격했으며 제스처가 있는 붓놀림을 통한 표현 방식, 촉감이 살아 있는 표면을 거부하고 더 차갑고 밋밋하게 표현하는 방식을 택했다.

후기 회화적 추상주의 작가는 비주얼적 특징이나 회화 기법에 있어 추상표현주의 작가 바넷 뉴먼, 마크 로스코와 궤를 같이 했지만 예술에 대한 이들의 선험적 믿음에는 동조하지 않았다. 대신 이들은 회화가 환영이 아닌 사물이라는 점을 강조했다. 따라서 모양이 있는 캔버스가 의미하는 바는 그려진 이미지와 캔버스의 형태가 일치해야 한다는 것이다.

라인하트가 주장했던 '예술을 위한 예술'을 따랐고, 구체미술과 작품 모양새는 비슷했지만 구체미술의 사회적이며 유토피아적 열망은 거부했다.

### 프랭크 스텔라

〈아무 일도 없었다〉, 1964
년, 캔버스에 유채, 270×
540cm, 뉴욕 래년 재단

검정색 스트라이프 문양의
이 작품은 여러 개의 거대
한 빈 캔버스에 기하학 무
늬를 정확하게 그린 뒤 그
무늬를 따라 손으로 한 번
에 스트라이프를 그려내 제
작한 작품이다. 제스처가
있고 기하학적인 추상의 특
징이지만 제스처가 있는
추상은 정화시키고 기하학
적 추상을 훼손함으로써 두
특성 모두를 조롱하는 것처
럼 보이기도 한다.

## 주요 작가

조셉 앨버스(1888~1976년), 독일 – 미국
헬렌 프랑켄탈러(1928~2011년), 미국
엘즈워드 켈리(1923~2015년), 미국
모리스 루이스(1912~1962년), 미국
케네스 놀란드(1924~2010년), 미국
애드 라인하트(1913~1967년), 미국
프랭크 스텔라(1936년~ ), 미국

## 특징

분명한 테두리, 단순한 모티브, 순색
얼룩지고 준비가 안 된 캔버스
추상적이고 밋밋한 처리

## 장르

회화

## 주요 소장처

일본 사쿠라_ DIC 가와무라 미술관
미국 뉴욕_ 뉴욕 현대미술관
미국 워싱턴 DC_ 내셔널 갤러리
미국 오리건_ 포틀랜드 미술관
미국 워싱턴 DC_ 스미소니언 미술관
미국 뉴욕_ 구겐하임 미술관
영국 런던_ 테이트 모던
미국 뉴욕_ 휘트니 미술관

# 옵 아트
1965년 -

옵 아트는 정상적인 지각의 과정에 혼란을 야기하는 광학현상을 특히 많이 이용한다. 검정색과 흰색의 정확한 기하학적 패턴 또는 매우 밝은 색의 배열로 구성된 옵 아트 회화는 흔들리고 어지럽히고 깜박거리면서 무아레 현상(물결무늬라는 뜻으로 일정한 간격의 무늬가 겹쳐질 때 보이는 물결치는 현상−옮긴이)과 움직임의 착시현상, 잔상 등을 만든다.

1960년대 중반 유행에 민감한 뉴욕 예술계는 팝 아트의 종말을 선언하며 팝 아트를 대체할 새로운 예술 경향을 찾아 나섰다. 1965년 〈반응하는 눈〉이라는 전시가 뉴욕 현대미술관에서 열렸을 때 그 해결책이 등장했다. 리처드 아누스키워츠, 마이클 키드너, 브리짓 라일리, 빅토르 바자렐리의 작품은 관객의 시선을 사로잡았다. 이 전시회가 개막되기 전 이들 작품에 옵 아트(광학미술이란 뜻의 optical art를 줄인 말인 동시에 팝 아트의 pop에 대한 여운도 남아 있다)라는 이름이 붙었는데 예술가도 평론가도 아닌 언론이 지은 이름이었다.

1964년 10월 「타임」지에 처음으로 옵 아트란 단어가 등장했고, 전시회가 열릴 즈음 옵 아트는 대중적인 인지도를 얻었다. 대중은 빠르게 옵 아트에 열광했고 곧이어 패션, 인테리어, 그래픽으로 퍼지며 활기찬 1960년대<sup>Swinging Sixties</sup> 이미지의 한 부분을 차지했다.

## 주요 작가

리처드 아누스키워츠(1930년~ ), 미국
마이클 키드너(1917~2009년), 영국
브리짓 라일리(1931년~ ), 영국
빅토르 바자렐리(1908~1997년), 헝가리 − 프랑스

## 특징

광학적 착시현상
기하학적 추상
흑백 혹은 밝은 색채

## 장르

회화, 조각, 패션, 그래픽

## 주요 소장처

미국 뉴욕_ 올브라이트 녹스 미술관
포르투갈 리스본_ 굴벤키안 미술관
프랑스 엑상프로방스_ 바자렐리 재단 미술관
노르웨이 호빅_ 헤니 온스타 아트센터
미국 뉴욕_ 뉴욕 현대미술관
영국 런던_ 테이트 모던

# 아방가르드를 넘어서
## 1965년 – 현재

예술가는 줄타기 곡예사처럼 이쪽저쪽 쉴 새 없이 움직
인다. 능숙해서가 아니라 한쪽 길을 선택할 수 없어서다.

1985년 밈모 팔라디노

# 미니멀리즘
## 1965년경-1970년대

**도널드 저드**

〈무제〉, 1969년, 철제 버팀대로 고정한 황동과 유색 형광 플렉시글라스를 15.2cm 간격을 두고 10개를 고정, 각 15.5×60.9×68.7cm, 총 295.9×61×68.7cm, 워싱턴 DC 허시혼 미술관·조각정원

벽에 설치한 작품에서 저드는 전통적인 회화(벽에 걸어둔)와 조각(주추에 올려놓은)을 섞어두고 기본적인 궁금증을 유발시킨다. 벽에 걸어둔 것은 회화인가, 조각인가? 회화처럼 색을 사용했지만 벽에서 뒤어나와 있고 벽 자체도 작품의 일부가 되었다.

미니멀리즘에는 여러 개의 별명이 있다. 1960년대 중반 뉴욕에서 도널드 저드, 로버트 모리스, 댄 플래빈, 칼 안드레 등 여러 작가의 전시회에 등장했던 지극히 단순하고 기하학적인 구조물을 설명하기 위해 평론가들은 프라이머리 스트럭처스, 단일 물체, ABC 아트, 쿨 아트로 칭했다. 이름에서 풍기듯 너무나 단순하고 예술적 알맹이가 없다는 뉘앙스 때문에 정작 작가들은 이런 별명을 달가워하지 않았다. 이들 작품은 각 물체 안에서 작용하고 있는 요소를 제한함으로써 복잡한 효과를 만들었다.

저드는 실제의 물체 안에서 튀어나오고 들어간 공간 사이의 상호작용과 이들 물체가 주어진 환경과 만나 어떤 효과를 내는지를 주제로 끊임없이 연구했다. 모리스의 거울로 만든 직육면체 작품 역시 비슷한 고민을 드러낸다. 커다란 거울로 만든 물체와 관객, 그리고 갤러리라는 공간에서 빚어내는 상호작용을 통해 작품은 끊임없이 변화하게 되며 이를 통해 보는 경험이라는 연극성을 강조하는 작품이 탄생한다. 플래빈은 감각적인 형광색 튜브 설치물로 유명하며, 안드레는 평범하면서도 공장에서 처리된 자재를 바닥에 배치해 조각이 있어야 할 공간과 인간 육체와의 상호작용에 대한 의문을 제기하는 작품으로 유명하다.

보는 경험을 통해 연극성과 작품적 맥락의 효과를 강조하는 미니멀리즘은 개념미술과 행위예술의 발전 과정에 간접적이지만 강력한 영향력을 발휘했을 뿐 아니라 포스트모더니즘의 등장에 촉매제 역할을 했다.

**주요 작가**

칼 안드레(1935~ ), 미국
댄 플래빈(1933~1996년), 미국
도널드 저드(1928~1994년), 미국
로버트 모리스(1931년~ ), 미국

**특징**

합판, 알루미늄, 플렉시글라스, 철,
스텐리스스틸, 벽돌, 형광 조명관으로
만든 기하학적 구조물

**장르**

회화, 조각, 아상블라주, 설치, 환경

**주요 소장처**

미국 텍사스_ 치나티 재단
미국 워싱턴 DC_ 허시혼 미술관·조각정원
미국 뉴욕_ 뉴욕 현대미술관
미국 텍사스_ 메닐 컬렉션
영국 런던_ 테이트 모던

# 개념미술
## 1965년경 –

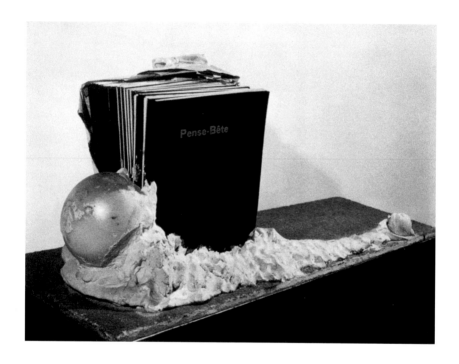

개념미술은 1960년대 후반에서 1970년대 초반 무렵 예술의 한 장르로 우뚝 섰다. 뉴욕에서 시작되었지만 곧 세계적으로 확산되었다. 개념미술의 기본은 생각이나 콘셉트 자체가 진짜 예술작품이라는 전제에서 시작한다. 신체미술, 행위예술, 비디오 아트, 플럭서스의 행위에서 물체·설치·행동·기록은 그저 개념을 표현하기 위한 도구로만 여겨졌다. 개념미술은 가장 극단적으로 물리적인 물체를 아예 버렸다. 대신 말로 혹은 글로써 생각을 전달했다.

작가들은 전통예술 관점에서 시각적인 재미가 없는 포맷을 의도적으로 사용해 진짜 아이디어나 메시지에 관심을 가지게끔 만들었다. 따라서 작가의 행위나 생각은 공간과 시간의 제약 없이 어디서든 제시될 수 있고 심지어 관객의 머릿속에서 간단하게 벌어질 수도 있는 것이었다. 그 예술이 내포한 바는

창조적 행위의 신비감을 걷어내고 예술시장이 우려하는 바를 넘어서 작가와 관람객 모두에게 권력을 부여하고자 하는 욕망이었다.

초기 개념미술 작가들은 예술의 언어에 사로잡혀 있었지만 1970년대 중반에 이르러 일단의 작가들이 외부로 시선을 돌리며 자연현상, 유머나 역설이 담긴 내러티브나 스토리텔링, 삶과 기존의 제도를 바꾸기 위해 예술의 힘을 탐색하고 예술계의 권력구조를 비판하는 작품, 더 넓은 세상의 사회·경제·정치적 상황에 대한 내용을 담은 작품을 내놓았다.

**마르셀 브로타에스**

〈비망록〉, 1963년, 책·종이·석고·플라스틱 구·나무, 98×84×43cm, 겐트 시립 현대미술관 플레미시 커뮤니티 컬렉션

시인이었던 브로타에스는 1960년대 중반 미술계에 발을 디뎠다. 그는 단어, 이미지, 물체 등이 끊임없이 상호작용을 하는 수수께끼 같은 작품을 통해 묘사의 조건을 연구하는 작가였다. 이 조각 작품은 그의 마지막 시집을 석고반죽에 박아 놓은 작품이다.

## 주요 작가

요셉 보이스(1921~1986년), 독일
마르셀 브로타에스(1924~1976년), 벨기에
다니엘 뷔랑(1938년~ ), 프랑스
한스 하아케(1936년~ ), 독일-미국
온 카와라(1932~2014년), 일본
조셉 코수스(1945년~ ), 미국
솔 르위트(1928~2007년), 미국
피에로 만초니(1933~1963년), 이탈리아
로렌스 와이너(1940년~ ), 미국

## 특징

언어에 대한 관심, 관객의 지력에 호소
질문, 도전

## 장르

서류, 제안서, 필름, 비디오, 퍼포먼스, 사진, 설치, 지도, 벽화, 수학 공식

## 주요 소장처

캐나다 온타리오_ 온타리오 미술관
미국 매사추세츠_ 데코르도바 조각공원과 박물관
독일 베를린_ 함부르크 반호프 현대미술관
미국 뉴햄프셔_ 후드 미술관
덴마크 헤르닝_ 하트-헤르닝 현대미술관
미국 뉴욕_ 뉴욕 현대미술관
영국 런던_ 테이트 모던

# 신체미술
## 1965년경 –

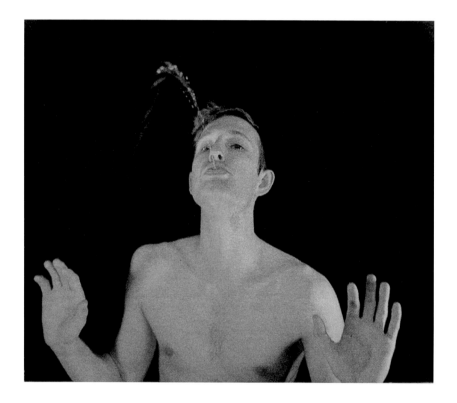

신체미술은 사람의 몸을 사용하는데 보통 작가 본인의 신체를 표현수단으로 사용한다. 1960년대 후반 이래로 신체미술은 가장 인기가 많으면서도 논란의 중심에 선 예술이었다.

많은 점에서 신체미술은 인간을 배재하는 개념미술이나 미니멀리즘의 경향에 대한 반작용을 보여준다. 그러나 아이디어나 이슈를 통해 작업을 한다는 점에서 신체미술 역시 개념미술이나 미니멀리즘의 연장선에 있다고 볼 수 있다. 예를 들어 신체미술을 공연이나 행위예술을 하듯이 하는 경우에는 행위예술과 겹친다. 물론 신체미술은 보통 개인적으로 진행되고, 나중에 문서 등

을 통해 공개되는 경우가 많다. 신체미술의 관객은 소극적이거나 관음증 관객일 수도 있고 적극적인 참여자일 수도 있다.

고의로 연관성이 떨어지거나 지루하거나 충격적이거나 생각에 잠기게 하거나 아주 재미있는 작품을 통해 감정적인 반응을 극단적으로 끌어낸다.

신체미술 작가는 예술가의 역할(작품으로서의 예술가인지 사회·정치평론가로서의 예술가인지)과 예술 자체의 역할(일상 탈출로서의 예술, 사회적 터부를 드러내는 예술, 자아를 찾는 수단으로서의 예술, 나르시시즘으로서의 예술)에 대한 다양한 해석을 제시하거나 의문을 던진다. 신체는 정체성, 성, 섹슈얼리티, 질병, 죽음, 폭력 등 다양한 이슈를 탐구할 수 있는 강력한 수단이 되었다. 따라서 가학피학애성 노출부터 공동행사, 사회비평에서 코미디까지 작업 영역은 다양하다.

## 주요 작가

마리나 아브라모비치(1946년~ ), 세르비아
비토 아콘치(1940년~ ), 미국
크리스 버든(1946~2015년), 미국
길버트(1943년~, 이탈리아)와 조지(1942년~, 영국)
레베카 호른(1944년~ ), 독일
브루스 나우먼(1941년~ ), 미국
캐롤리 슈니먼(1939년~ ), 미국

## 특징

삶과 예술의 결합
질문을 유발하고, 도전적이며 때로는 충격적
이슈 중심

## 장르

회화, 조각, 사진, 퍼포먼스, 다양한 매체

## 주요 소장처

이탈리아 리볼리_ 카스텔로 디 리볼리 현대미술관
미국 뉴욕_ 전자예술 인터믹스
미국 캘리포니아_ 로스앤젤레스 현대미술관
영국 런던_ 테이트 모던

# 극사실주의

## 1965년경 –

극사실주의는 포토 리얼리즘, 하이퍼 리얼리즘, 샤프포커스 리얼리즘이라고
도 불리며 1970년대에 특히 미국에서 유명해진 회화와 조각의 특정 스타일
을 가리키는 말이다. 미니멀리즘, 개념미술 등 추상미술의 절정기이던 이때 극
사실주의 작가들은 의도적으로 묘사와 재현에 충실한 회화와 조각으로 관심
을 돌렸다. 회화의 대다수는 사진을 그대로 그린 것이며, 조각은 몸을 틀로 떠
서 만들었다.

척 클로즈는 사진처럼 매끄러운 표면을 구현하기 위해 최소한의 안료와 에어브러시를 사용해 자신과 친구들의 초상을 대형 간판만 한 크기로 제작했다. 여러 사진의 단면을 합쳐서 만들어낸 리처드 에스테스의 초점이 일정한 이미지는 마치 사진보다 더 진짜 같아 보인다. 게르하르트 리히터는 포토 페인팅 작업을 위해 신문이나 잡지에서 찾은 사진이나 자신이 찍은 스냅샷을 캔버스에 옮겼다. 마른 붓으로 경계를 흐릿하게 하고 입자를 살려 마치 아마추어가 찍은 사진의 흠을 도드라지게 드러내는 효과를 주었다.

듀앤 핸슨과 존 드 안드레아는 마치 생명이 있는 듯한 조각을 만들었다. 드 안드레아의 누드 작품은 젊고 아름다운 이상을 추구했지만 핸슨은 서로 다른 평범한 미국인을 모아놓고 그 자체가 논평이 되거나 재미있는 자각이 되도록 했다. 작품은 대개 실제 인물을 본떠 만들었고 강화 폴리에스터 레진과 섬유유리로 제작해 진짜 옷을 입혔다. 그 유사한 결과물은 신기하면서도 으스스하다.

## 주요 작가

척 클로즈(1940년~ ), 미국
존 드 안드레아(1941년~ ), 미국
리처드 에스테스(1936년~ ), 미국
듀앤 핸슨(1925~1996년), 미국
맬컴 몰리(1931년~ ), 영국 – 미국
게르하르트 리히터(1932년~ ), 독일

## 특징

섬세한 디테일, 정교한 작업
차갑고 인간미가 없는 외형
평범하거나 산업용 소재 사용

## 장르

회화, 조각

## 주요 소장처

미국 오하이오_ 애크런 미술관
미국 일리노이_ 시카고 현대미술관
영국 에든버러_ 국립 스코틀랜드 현대미술관
영국 런던_ 테이트 모던
미국 미네소타_ 워커 아트센터
미국 뉴욕_ 휘트니 미술관

**척 클로즈**

〈마크〉, 1978~1979년, 캔버스에 아크릴, 274.3×213.4cm, 뉴욕 페이스 갤러리

클로즈는 사진을 그리드에 옮긴 뒤 매 사각형에 해당하는 그림을 최소한의 안료를 사용해 에어브러시 작업으로 거대한 자화상을 그려냈다. 모델의 모공, 튀어나온 부위, 머리카락과 사진의 아웃포커스를 어떻게 처리했는지 자세히 살펴보면 그 과정의 고통스러움이 여실히 느껴진다. 거대한 스케일과 비인간적인 기법이 합쳐져 기념비적이면서도 내밀한 클로즈 자신만의 이미지가 만들어졌다.

# 비디오 아트
1965년–

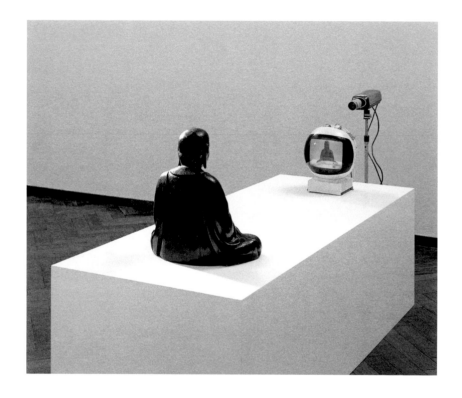

1960년대 팝 아트 작가들이 대중문화의 이미지를 화단에 소개하고 있을 때 일단의 작가들은 가장 힘 있는 새로운 대중매체였던 텔레비전을 작품에 사용했다. 첫 세대 비디오 아트 작가들은 텔레비전 언어의 다채로운 특성, 예를 들어 즉흥성·불연속성·오락성을 통해 문화적 영향력을 과시하는 텔레비전의 위험성을 알리고자 했다.

초기 비디오 아트 작가들은 글로벌 커뮤니케이션 이론과 대중문화의 요소를 결합해 비디오테이프, 단일 혹은 다채널 프로덕션, 국제위성 설치, 멀티 모

니터 조각 작품을 선보였다. 작가들은 화가들이 새로운 도구로 실험하듯 철저하게 이 새로운 매체에 대한 실험을 계속했다. 새로운 제작 기법이 개발되었고 비디오 아트는 점점 더 세련되어졌다.

1980년대 새로운 세대의 비디오 아트 작가들이 등장했고 작가의 역할에도 중요한 변화가 생겼다. 초기 작품에서는 작가 자신이 행위자의 역할을 하거나 카메라 뒤에 등장했지만 이제 작가는 프로듀서나 에디터의 역할을 맡아 후반 작업에서 의미를 정리했다.

1980년대 후반 투사기술이 발전하고 비디오와 컴퓨터가 융합되면서 더 크고 복잡한 비디오 작품이 등장했다. 이제 비디오는 검은 상자 속에서 해방되어 상당히 큰 작품에 몰입되는 경험을 선사했다.

## 주요 작가

매튜 바니(1967년~ ), 미국
스탠 더글러스(1960년~ ), 캐나다
조안 조나스(1936년~ ), 미국
스티브 맥퀸(1969년~ ), 영국
아나 멘디에타(1948~1986년), 쿠바
토니 아워슬러(1957년~ ), 미국
백남준(1932~2006년), 한국 – 미국
빌 비올라(1951년~ ), 미국

## 특징

비디오와 필름을 주요 매체로 사용

## 장르

퍼포먼스, 비디오, 아상블라주, 설치

## 주요 소장처

미국 뉴욕_ 전자예술 인터믹스
이탈리아 리볼리_ 카스텔로 디 리볼리 현대미술관
미국 뉴욕_ 뉴욕 현대미술관
미국 워싱턴 DC_ 스미소니언 미술관
네덜란드 암스테르담_ 시립미술관
영국 런던_ 테이트 모던
미국 미네소타_ 워커 아트센터
미국 뉴욕_ 휘트니 미술관

# 아르테 포베라

1967년–

아르테 포베라(가난한 미술이라는 뜻의 이탈리아어)는 이탈리아의 큐레이터이자 평론가였던 제르마노 첼란트가 1967년 고안한 용어로 1963년부터 그와 함께 작업했던 북부 이탈리아의 작가 그룹을 가리킨다. 이름에서 알 수 있듯이 아르테 포베라 작가들은 초라하고 (혹은 볼품없는) 예술과 무관한 재료, 예를 들어 누더기, 채소, 심지어는 살아 있는 동물을 사용해 설치, 아상블라주, 행위 작품을 했다. 첼란트는 그가 작성한 선언문에서 이들 작품은 전통과 사회적 관습이 부여한 연관성이 없다는 점에서 이들 작품이 가난한 것이며 예술가란 기존의 문화코드를 산산이 조각내려는 목표가 있다고 강조했다.

잔뜩 쌓아올린 작품의 특징은 물체 혹은 이미지의 예기치 못한 조합이다. 대비되는 재료를 사용했고 과거와 현재, 자연과 문화, 삶과 예술을 결합시켰다. 아르테 포베라는 예술의 경계를 무너뜨리고 재료 사용을 확장하며 예술 자체의 본질과 정의, 사회에서 예술의 역할에 대해 의문을 제기했던 당시 예술가들의 시대정신에 대한 응답이었다. 따라서 아르테 포베라 작가들은 플럭서스, 행위예술, 개념미술 작가들처럼 동시대 다른 유파의 작가들과 이런 관심사를 공유했다.

## 주요 작가

조반니 안셀모(1934년~ ), 이탈리아
루치아노 파브로(1936~2007년), 이탈리아
야니스 쿠넬리스(1936~2017년), 그리스 – 이탈리아
마리오 메르츠(1925~2003년), 이탈리아
미켈란젤로 피스톨레토(1933년~ ), 이탈리아

## 특징

왁스, 금동, 구리, 화강암, 납, 테라코타, 직물, 네온, 강철, 플라스틱, 채소, 심지어 살아 있는 동물 등 전통적으로 미술과 무관한 재료 사용

## 장르

조각, 설치, 아상블라주, 퍼포먼스

## 주요 소장처

이탈리아 리볼리_ 카스텔로 디 리볼리 현대미술관
이탈리아 토리노 _ 메르츠 재단
덴마크 헤르닝_ 하트 – 헤르닝 현대미술관
독일 리히텐슈타인 파두츠_ 리히텐슈타인 미술관
독일 볼프스부르크_ 볼프스부르크 미술관
이탈리아 밀라노_ 노베첸토 미술관
이탈리아 나폴리_ 카포디몬테 미술관

**미켈란젤로 피스톨레토**

〈누더기의 황금 비너스〉, 1967~1971년, 콘크리트·운모·누더기, 180×130×100cm, 마거리트 스티드 호프만 컬렉션

아르테 포베라 작품은 많은 경우 고전적 이미지와 현대적 이미지가 섞여 역사와 대화하는 듯한 느낌을 준다. 피스톨레토의 〈누더기의 황금 비너스〉는 형이상회화의 초현실적 배치가 일상인 이탈리아 사회구조를 반영하고 있다. 또한 작품은 의문을 제기하는 것처럼 보인다. 과연 이상화되고 완벽한 과거가 현재의 생기 넘치는 혼돈보다 나은 것일까?

# 대지미술
## 1968년경-

대지미술은 랜드 아트 혹은 어스워크라고도 불린다. 1960년대 후반 예술가들이 자연경관과 환경의 잠재력을 탐구하고 예술을 위한 재료나 부지를 찾아 나서면서 등장하기 시작했다. 대지미술은 자연 그 자체를 묘사하는 것이 아니라 자연을 직접 작품에 이용했다. 자연 안에서, 자연을 소재로, 어떤 경우는 자연을 이용해 작품을 만들었다.

형태는 다양하다. 낸시 홀트의 〈태양 터널〉처럼 자연경관 속의 거대한 조각이기도 했고, 마이클 하이저와 제임스 터렐이 땅을 파서 작품을 했듯이 자연 그 자체가 굉장한 조각이 되기도 했다. 때로는 리처드 롱이 외딴 자연 속 산책을 기록으로 남겼듯이 자연경관에 잠시 개입한 것을 기록으로 남기기 위해 사진·도표·문서를 사용한 작품도 있다.

미국 유타의 그레이트 솔트 레이크에는 로버트 스미슨이 산업화로 황폐해진 땅을 로맨틱한 어스워크로 탈바꿈시킨 아주 유명한 작품이 있다. 〈나선형 방파제〉는 검은 현무암과 흙으로 된 나선형 길을 통해 호수의 물로 향하고 있다. 월터 데 마리아의 〈번개치는 들판〉(1977년) 역시 획기적인 작품이다. 뉴멕시코의 남캘리포니아 사막지대에 400개의 강철봉을 그리드 모양으로 설치해 번개를 유도하게끔 되어 있다. 협업작가 크리스토와 잔느 클로드는 세계를 돌며 한시적으로 특정 지역을 놀라운 장관과 열정직인 노력이 한데 어우러진 기념비적인 환경 작품으로 탈바꿈시켰다.

## 주요 작가

크리스토(1935년~ ), 불가리아 – 미국

잔느 클로드(1935~2009년), 프랑스 – 미국

월터 데 마리아(1935~2013년), 미국

마이클 하이저(1944년~ ), 미국

낸시 홀트(1938~2014년), 미국

찰스 젠크스(1939년~ ), 미국

마야 린(1959년~ ), 미국

리처드 롱(1945년~ ), 영국

찰스 로스(1937년~ ), 미국

로버트 스미슨(1938~1973년), 미국

제임스 터렐(1943년~ ), 미국

## 특징

자연 안에서, 자연을 소재로, 자연을 이용하는 예술

## 장르

조각, 설치, 환경미술, 사진, 영화

## 주요 소장처

미국 뉴욕_ 디아 예술센터

영국 런던_ 테이트 모던

## 주요 지역

월터 데 마리아, 〈번개치는 들판〉, 미국 서부 뉴멕시코

마이클 하이저, 〈이중 부정〉, 미국 네바다 오버턴

낸시 홀트, 〈태양 터널〉, 미국 유타 그레이트베이슨 사막

찰스 젠크스, 〈크로윅의 다중우주〉, 영국 덤프리스 생커

마야 린, 〈11분 마일〉, 스웨덴 와나스

로버트 모리스·피에트 슬레헤르스·리처드 세라·마리누스 보에젬·다니엘 리베스킨·
　앤서니 곰리·폴 데 코르트, 〈랜드 아트 플레볼란트〉, 네덜란드

찰스 로스, 〈별의 축〉, 미국 뉴멕시코 처피나스 메사

로버트 스미슨, 〈부서진 원/나선형 언덕〉, 네덜란드 에먼

로버트 스미슨, 〈나선형 방파제〉, 미국 유타 그레이트 솔트 레이크

제임스 터렐, 〈로젠 분화구〉, 미국 애리조나 오색 사막

---

**로버트 스미슨**

〈나선형 방파제〉, 1970년, 바위·흙·소금 결정체·전선, 457.2×3.81m, 유타 그레이트 솔트 레이크

스미슨은 작품을 만들 당시 호수 수위가 이상하리만치 낮다는 것을 미처 알지 못했고 곧 물이 들어차 작품은 잠겨버렸다. 그러나 2002년 몇 년간의 가뭄 끝에 〈나선형 방파제〉는 극적으로 모습을 다시 드러냈다. 그 사이 가장 자리에 있던 돌에 소금 결정체가 붙어 환하고 하얀 부조처럼 보이는 완전히 새로운 모습이 되어 있었다.

# 장소미술
## 1970년경 –

1950년대 이래로 예술가들은 작품을 미술관에서 꺼내 거리 혹은 교외로 내보내려는 시도를 했다. 1960년대에는 작품이 놓인 장소의 물리적 맥락을 연구하는 작품을 가리키는 말로 '장소특정적'이라는 용어를 사용하는 빈도가 점차 늘어났다. 장소가 화랑인지 도시의 광장인지 언덕 꼭대기인지는 상관없

었고, 중요한 것은 작품이 놓인 맥락이 작품의 핵심이 되었다는 것이다.

팝 아트 작가 클레스 올덴버그의 〈야구방망이〉(1977년)는 장소미술의 초기 작이라고 볼 수 있다. 시카고 중심에 우뚝 솟아 있는 강철 야구방망이는 실용적인 측면으로도 장소에 부합하고(격자로 뚫린 강철 구조물은 바람의 도시라는 별칭을 가진 시카고의 강풍을 잘 견뎌낸다) 시카고의 강철산업과 열성적인 야구팬들에 대한 경의를 담아 지역의 특성을 잘 표현한다. 앤서니 곰리의 〈북쪽의 천사〉(1998년)는 20m 높이의 경강으로 만든 천사로 잉글랜드 북동쪽 폐광촌에 위치해 있다. 핀 아이릭 모달의 〈탄생/젊은 올라프〉는 웅덩이에서 솟아난 초대형 조각으로 노르웨이 사릅스보르그의 장소특정적인 기념비적 랜드마크다. 이 기념물은 사릅스보르그를 건설한 시조를 등장시켜 과거로 시간을 거스르는 동시에 미래를 맞이하는 도시와 국가가 으레 치러야 하는 지속적인 진화와 재정립을 인정하고 있다. 앞서 소개한 세 가지 사례 모두 주변 환경과 거주자들에게서 모티브와 연결고리를 찾는 작품이며, 많은 이들이 찾는 장소로 사랑받고 있다.

---

**핀 아이릭 모달**

〈탄생/젊은 올라프〉, 2016년, 벼림질, 5mm 두께의 316L–몰리브덴 강철, 500×600cm, 노르웨이 사릅스보르그

젊은 올라프(사릅스보르그의 시조이며 노르웨이의 수호 성인)가 웅덩이에서 솟아 있는 모달의 거대한 조각은 장소특정적 작품으로 사릅스보르그의 역사와 성 올라프의 영향력, 지역의 상징적인 인물이라는 주제를 잘 드러내고 있다. 이 조각의 특정성에 보편적인 면과 눈길을 끄는 존재감이 더해져 매력의 여운이 오래 지속된다.

# 포스트모더니즘
## 1970년경 –

포스트모더니즘은 20세기 마지막 사반세기에 모든 미술에서 보였던 새로운 형태의 특정 표현 방식을 가리키는 말이다. 애초에는 1970년대 중반 건축에서 사용하기 시작했다. 깔끔하고, 합리적이고 미니멀한 형식 대신 역사적 양식을 장난스럽게 인용하고 다른 문화를 차용하거나 놀랄 만큼 과감한 컬러를 생동감 있게 사용함으로써 모호하고 모순되는 구조물에 활력을 불어넣는 건물을 뜻했다.

모더니즘이 일관되게 도덕적이고 미학적인 유토피아를 만들고자 했다면 포스트모더니즘은 20세기 말의 다원성을 기념하고자 했다. 이런 다원성의 특성이 대중매체의 본질이자 인쇄 혹은 전자 이미지의 세계적 확산이다. 이를 가리켜 프랑스 철학자 장 보드리야르는 '소통의 절정'이라고 했다. 만약 우리가 실제를 직접 인지하는 게 아니라 재현을 통한 것이라면 그 재현이 우리의 실제가 되는 것일까? 그렇다면 진실이란 무엇일까? 어떤 면에서 독창성이 존재할 수 있을까? 이런 관점이 건축가, 예술가, 디자이너에게 중대한 영향을 미쳤다. 포스트모더니즘 작품의 상당수는 이런 재현에 관한 사안에 중점을 두고 있다. 과거 작품의 모티브나 이미지가 새롭고도 불안정한 맥락에서 '인용되었고'(혹은 전용되었고) 작품의 전통적인 의미를 제거했다(해체했다).

디자이너들 역시 포스트모더니즘 기법을 받아들였다. 바우하우스에서 연상되는 규칙과 균일성에서 제기된 불만은 1960년대로부터의 혁신으로 이어졌고 디자이너들은 애드호키즘이라 불리는 접근 방식을 통해 고급과 하급문화를 뒤섞고, 색채와 질감을 가지고 실험했으며, 과거로부터 장식 모티브를 차용했다.

건축과 디자인에서처럼 비주얼 아트에서도 포스트모더니즘은 20세기 말과 21세기 초반 삶의 경험을 표현하고자 했다. 포스트모더니즘은 사회·정치적 이슈에 직접 관여하는 경향이 있었다. 예술이 과거에는 사회의 지배계층, 즉 중산층 백인 남성을 위해 존재했다는 관점을 필두로 포스트모더니즘 작가들

은 이전에 소외되었던 환경적·인종적·성적·페미니스트 정체성에 주목했다. 이는 포스트모더니즘 작품의 주요 테마가 되었다.

여러 가지 측면에서 포스트모더니즘은 모더니즘과 모더니즘의 지속을 거부한다. 예를 들어 비주얼 아트 작품인 주디 시카고의 〈디너파티〉를 살펴보자. 폭넓은 정치적 주제를 다루고 있는 이 아상블라주 작품은 예술은 일상의 현실과 무관하며, 예술이란 선과 컬러의 형식만이 중요하다는 모더니스트의 교리를 명확히 부인한다. 그렇지만 모더니즘에는 형식주의만 있는 것은 아니며 포스트모더니즘은 끊임없는 실험과 마르셀 뒤샹에서 시작해 다다이즘, 초현실주의, 네오다다이즘, 팝 아트 그리고 개념미술을 통해 발전한 게임의 전통을 이어간다.

## 주디 시카고

**〈디너파티〉, 1974~1979년, 도기·자기·직물·삼각형 테이블, 1,463×1,463cm, 뉴욕 브루클린 미술관**

역사 속의 여성에 경의를 표하는 시카고의 이 설치작품은 제작에 100명 이상의 여성이 참여한 협업 작품이다. 대중적으로도 널리 알려져 있는 이 작품이 1979년 샌프란시스코 현대미술관에 처음 소개되었을 때 10만 명 이상의 관람객이 찾았다고 한다.

## 주요 작가 및 건축가

주디 시카고(1939년~ ), 미국
제니 홀저(1950년~ ), 미국
바버라 크루거(1945년~ ), 미국
찰스 무어(1925~1993년), 미국
리처드 프린스(1949년~ ), 미국
데이비드 살르(1952년~ ), 미국
줄리안 슈나벨(1951년~ ), 미국
신디 셔먼(1954년~ ), 미국
에토레 소타스(1917~2007년), 이탈리아

## 특징

장난기, 상상력, 무관성
여러 가지 다양한 재료·양식·구조·요소
비판적, 실험적

## 장르

모든 장르

## 주요 소장처

미국 뉴욕_ 브루클린 미술관
네덜란드 그로닝겐_ 그로닝거 미술관
독일 볼프스부르크_ 볼프스부르크 미술관
미국 일리노이_ 시카고 현대미술관
미국 뉴욕_ 뉴욕 현대미술관
미국 워싱턴 DC_ 국립 여성예술가 박물관
미국 뉴욕_ 구겐하임 미술관
영국 런던_ 테이트 모던

# 사운드 아트

1970년경 –

오디오 아트라고도 불리는 사운드 아트는 1970년대 말 하나의 양식으로 상당한 인정을 받았고 세계 각국의 예술가들이 사운드를 이용한 작품을 하던 1990년대에 들어서 널리 알려지게 되었다. 소리의 형태로는 자연음, 인공음, 음악, 기계 혹은 어쿠스틱 사운드 등 다양했고 작품의 형태는 아상블라주, 설치, 비디오, 퍼포먼스, 키네틱 아트 등을 비롯해 회화, 조각도 있었다.

리 레이날도, 크리스찬 마클레이, 브라이언 이노는 자신들의 음악적 배경으로 결정되는 것이 아닌 배경이 작품을 더욱 윤택하게 만드는 비주얼 아트 작품을 내놓았다. 이노는 로리 앤더슨, 밈모 팔라디노(트랜스 아방가르드 참조)와 함께 협업했다. 앤더슨, 레이날도, 마클레이, 이노가 고급문화와 대중문화를 접목시켰듯이 최근의 사운드 아트 역시 클럽문화, 전자음악, 샘플링 등을 통해 발전하는 경향을 보인다.

사운드 아트는 관객에게 인식을 위해 필요한 다양한 감각의 경험을 환기시킨다. 마클레이의 〈십자포화〉(2007년)에서는 할리우드 영화에서 총이 발사되는 장면을 모아 강렬한 비디오 설치물과 타악곡을 만들었다.

**크리스찬 마클레이**

〈기타 끌기〉, 2000년, 비디오 프로젝션, 러닝타임 14분, 뉴욕 폴라 쿠퍼 갤러리

14분짜리 이 비디오는 (음량 증폭된) 전자기타가 텍사스 흙길에서 픽업트럭 뒤에 끌려가며 엄청난 굉음을 내는 장면을 보여줄 뿐 아니라 괴롭히는 모습부터 로드무비까지 여러 가지를 연상시킨다.

### 주요 작가
로리 앤더슨(1947년~ ), 미국
타렉 아투이(1980년~ ), 레바논
브라이언 이노(1948년~ ), 영국
플로리안 헤커(1975년~ ), 독일
크리스찬 마클레이(1955년~ ), 미국 – 스위스
리 레이날도(1956년~ ), 미국
샘슨 영(1979년~ ), 홍콩

### 특징
소리를 사용

### 장르
회화, 조각, 아상블라주, 설치, 비디오, 퍼포먼스

### 주요 소장처
독일 함부르크_ 함부르크 미술관
독일 쾰른_ 루트비히 미술관
미국 뉴욕_ 뉴욕 현대미술관
네덜란드 암스테르담_ 시립미술관
영국 런던_ 테이트 모던

# 트랜스 아방가르드
## 1979년–1990년대

1979년 이탈리아 미술평론가 아킬레 보니토 올리바는 이탈리아식 신표현주의를 가리켜 트랜스 아방가르드라고 명명했다. 아방가르드를 넘어서라는 뜻을 가진 이 화파는 이후 1980∼1990년대 산드로 키아, 엔초 쿠키, 밈모 팔라디노가 제작한 작품을 지칭하는 말이 되었다. 이들 작품은 일견 폭력적으로 보이는 표현과 처리 방식 그리고 과거에 대한 낭만적 향수가 특징인 회화로 회귀했음을 반증한다. 다채로운 색상의 감각적이고 극적인 이들 회화 작품은 재료를 통한 질감과 표현 방식을 재발견하는 기쁨에 겨운 느낌을 전하고 있다.

트랜스 아방가르드 미술은 특히 이탈리아의 풍요로운 문화유산을 활용한다. 키아의 그림을 보고 있으면 예술과 문화의 역사가 통째로 살아 움직이는 듯한 느낌을 받는다. 팔라디노의 작품 또한 시간과 양식을 가로지르되 고고학 연구의 자세로 임한다. 쿠키가 그린 어두운 고향 풍경 작품은 20세기 초 북부 표현주의자들의 감성과 가장 비슷하다(표현주의 참조).

쿠키가 선지자로서 예술가를 부활시키고자 했다면 프란체스코 클레멘테는 다방면의 작품을 통해 예술이란 나를 표현하고자 하는 도구라고 본 표현주의 계율에 새로운 지평을 열었다. 클레멘테의 이미지는 심리학적 자화상으로 작가 자신을 고립된 채 오해받고 있는 영웅으로 그린다.

**엔초 쿠키**

〈귀중한 불의 그림〉, 1983
년, 캔버스에 유채·네온,
297.8×390cm, 시카고 현
대미술관 제럴드 엘리엇 컬
렉션

중부 이탈리아의 아드리아
해 항구도시 안코나는 쿠키
의 가족이 대대로 농업에
종사해왔던 곳이다. 그곳은
그의 그림에서 종말론적 에
너지를 발산하는 산사태와
들불의 배경이 되었다.

## 주요 작가

산드로 키아(1946년~ ), 이탈리아
프란체스코 클레멘테(1952년~ ), 이탈리아
엔초 쿠키(1949년~ ), 이탈리아
밈모 팔라디노(1948년~ ), 이탈리아

## 특징

다채로운 색상, 극적인 표현
감각적이고 낭만적
물감의 질감을 살리는 방식
표현적

## 장르

회화

## 주요 소장처

이탈리아 리볼리_ 카스텔로 디 리볼리 현대미술관
이탈리아 나폴리_ 카포디몬테 미술관
미국 뉴욕_ 구겐하임 미술관
영국 런던_ 테이트 모던

# 신표현주의

## 1980년경 –

신표현주의는 1970년대 말에 등장했다. 이는 미니멀리즘과 개념미술에 대한
불만이 확산된 결과이기도 했다. 신표현주의 작가들은 이들의 차갑고 이지적
인 접근 방식과 순수추상에 대한 선호를 무시했으며, 소위 '죽어버린' 회화를
되살렸고 그동안 무시되었던 구성, 주관성, 감정의 표출, 자전, 기억, 심리, 상
징주의, 섹슈얼리티, 문학, 서사 등을 공공연히 드러냈다.

　이 용어는 특정 양식이 아니라 20세기 초 표현주의처럼 국제적 경향을 뜻
한다. 대체로 신표현주의 작품은 기법과 주제에서 그 특징이 분명히 드러난
다. 재료를 처리할 때 질감을 살리고, 감각적이며 재료 자체를 중시했으며, 기

쁘든 슬프든 감정을 과격하게 표현했다. 작품의 주제는 주로 과거와 깊은 연관을 가지고 있었다. 그것이 모두의 역사이든 개인의 기억이든 은유와 상징을 통해 표현했다. 신표현주의 작가들의 작품은 회화, 조각, 건축 역사의 풍부한 아카이브에서 도움을 받는다. 전통적인 재료와 과거 예술가들이 탐구했던 주제를 이어받은 것이었다.

## 주요 작가

미켈 바르셀로(1957년~ ), 스페인
게오르크 바젤리츠(1938년~ ), 독일
장 미셸 바스키아(1960~1988년), 미국
안젤름 키퍼(1945년~ ), 독일
페르 키르케비(1938년~ ), 덴마크
게르하르트 리히터(1932년~ ), 독일
줄리안 슈나벨(1951년~ ), 미국

## 특징

표현적
묘사적, 감정적, 제스처 페인팅
물감을 감각적·촉각적·있는 그대로 사용
과거를 언급

## 장르

회화, 조각, 설치

## 주요 소장처

네덜란드 그로닝겐_ 그로닝거 미술관
덴마크 훔레벡_ 루이지애나 현대미술관
미국 뉴욕_ 뉴욕 현대미술관
미국 캘리포니아_ 샌프란시스코 현대미술관
미국 뉴욕_ 구겐하임 미술관
네덜란드 암스테르담_ 시립미술관
영국 런던_ 테이트 모던

---

**안젤름 키퍼**

〈마르가레테〉, 1981년, 캔버스에 유채·아크릴·에멀션·짚, 280×400cm, 개인 소장

키퍼는 작품을 할 때 평범한 미술 재료가 아닌 것을 자주 사용함으로써(이 그림에서는 짚) 표면에 무게감을 더했다. 캔버스라는 미학적 공간에서 작가는 트라우마가 되어버린 정치·사회적 사건, 특히 작가의 조국인 독일에서 벌어진 일을 다루고 있다.

# 네오팝

1980년경 –

네오팝(혹은 포스트팝)은 1980년대 말 뉴욕 미술계에 등장한 일단의 예술가들을 칭한다. 이들은 1970년대를 풍미했던 미니멀리즘과 개념미술에 반발했다. 네오팝은 1960년대 팝 아트식 기법, 재료, 이미지를 출발점으로 사용하지만 때로는 역설적이고 객관적인 양식이라는 측면에서 개념미술의 유산 또한 반영한 것이었다. 이런 이중의 유산은 정규 미술 교육을 받지 않은 리처드 프린스의 매체 중심 사진 작품, 제니 홀저와 하임 스타인바흐의 언어를 이용한 작품, 기존의 대중적 이미지를 사용한 제프 쿤스의 작품 등에 드러나 있다. 쿤스는 1980년대에 키치를 고급 미술로 승화시키며 이름을 알렸다.

네오팝은 무라카미 다카시, 개빈 터크, 데미언 허스트 등 1990년대 작가들에게 영향을 주었다. 터크의 〈팝〉(1993년)은 작가 자신을 밀랍으로 만든 인형으로, 프랭크 시나트라의 〈마이웨이〉 식으로 옷을 입은 펑크밴드 섹스 피스톨스의 멤버 시드 비셔스 같은 모습을 하고 엘비스 프레슬리의 카우보이 포즈를 취한 채 마치 팝 아티스트 앤디 워홀이 그려낸 듯 유리상자 안에 전시되어 있는 작품이다. 〈팝〉은 창조적 독창성의 신화를 드러내고 팝 뮤직, 팝 아트, 팝 스타, 그리고 팝 스타가 된 아티스트의 부상을 반영하는 작품이다.

## 제프 쿤스

〈풍선 개(마젠타)〉, 1994~2000년, 거울 마감을 한 스테인리스스틸에 투명 컬러 코팅, 307×363×114cm, 파리 프랑수아 피노 컬렉션

마젠타 색상의 스테인리스스틸 재질로 된 쿤스의 반짝거리는 이 작품은 높이가 3m를 넘는다. 그 규모와 디테일을 살린 제작은 주제와 비교했을 때 터무니없어 보이지만 여전히 경탄할 만한 존재감을 선사하고 있다. 클레스 올덴버그가 일상 속 물건을 작품으로 승화시킨 아이러니를 연상시키는(팝 아트, 장소미술 참조) 이 작품에서 쿤스는 잠깐 쓰다 마는 아이들의 장난감을 오래 지속되는 거대한 기념물로 탈바꿈시켰다.

## 주요 작가

데미언 허스트(1965년~ ), 영국
제니 홀저(1950년~ ), 미국
제프 쿤스(1955년~ ), 미국
무라카미 다카시(1962년~ ), 일본
리처드 프린스(1949년~ ), 미국
하임 스타인바흐(1944년~ ), 미국
개빈 터크(1967년~ ), 영국

## 특징

대중문화, 광고, 장난감, 기성품의 이미지

## 장르

회화, 사진, 아상블라주, 조각, 설치

## 주요 소장처

미국 캘리포니아_ 더 브로드 미술관
미국 텍사스_ 포트 워스 현대미술관
미국 일리노이_ 시카고 현대미술관
영국 런던_ 뉴포트 스트리트 갤러리
영국 런던_ 테이트 모던

# 예술과 자연
## 1990년대 –

예술과 자연 프로젝트 작가들은 자연을 소재로 자연환경 안에서 자연과 협업한다. 어떤 작품은 이내 수명을 다해 사진으로만 남았고, 어떤 작품은 일시적이고 행위적이다. 더 오래가고 (반)영구적인 실외 설치작품도 있다. 예술과 자연 프로젝트는 빛과 그림자의 움직임, 공간의 기운·소리·향기·시간의 흐름을 포함하는, 모든 감각이 동원된 다차원적 경험을 뜻한다.

20세기 말 국제적으로 주목할 만한 예술과 자연 프로젝트가 생겨나 이런 종류의 미술운동이 활성화되었다. 주요 프로젝트로는 영국 레이크 디스트릭트의 그리즈데일 숲 조각공원, 이탈리아 북부의 아르테 셀라, 덴마크 남부의 트레네케르 국제 자연과 예술센터, 미국 사우스캐롤라이나 식물원의 자연 조각 프로그램이 있다. 이런 프로젝트의 미션은 예술가가 자연 안에서 자연과 자연환경을 이용한 작품활동을 펼치도록 독려하고자 함이다. 예술가들은 자연을 재료로 삼고 자연에서 영감을 얻으며 자연 그 자체를 무대로 삼아 작품을 하고 남겨진 작품은 주변 환경, 야생, 방문객과 교류하며 시간이 지남에 따라 진화하고 소멸한다.

알피오 보난노

〈도마뱀의 은신처〉, 2017년, 오래된 포도나무로 만든 장소특정적 설치, 2.5×5.9×7.8m, 시칠리아섬 카타니아 자레 라디체푸라 식물원

보난노는 선구적인 환경미술 작가이자 정치·생태계 환경운동가로 1970년대부터 한시적 혹은 영구적 장소특정적 설치작업을 하고 있다. 그가 자연에 개입함으로써 사람들은 비로소 주변 환경을 의식하고 자연의 아름다움, 무자비함, 덧없음, 영구성이라는 자연의 특성에 눈을 뜨게 된다.

**알피오 보난노**

**〈도마뱀의 은신처〉의 세부,
2017년**

가까이에서 본 작품 위에
도마뱀 한 마리가 있다. 시
칠리아섬의 자연과 보난노
의 컬래버레이션이다. 이 작
품은 라디체푸라 식물원의
오래된 포도나무 덩굴로 만
들었다.

## 주요 작가

알피오 보난노(1947년~ ), 이탈리아 – 덴마크
아그네스 데네스(1938년~ ), 미국
패트릭 도허티(1945년~ ), 미국
크리스 드루어리(1948년~ ), 영국
앤디 골드워시(1956년~ ), 영국
미카엘 한센(1943년~ ), 덴마크
줄리아노 마우리(1938~2009년), 이탈리아
데이비드 내시(1945년~ ), 영국
닐스 – 우도(1937년~ ), 독일

## 특징

자연 속에서 자연으로 만드는 예술

## 장르

조각, 아상블라주, 설치, 환경미술, 사진

## 주요 지역

이탈리아 트렌토 보르고 발수가나_ 아르테 셀라
영국 컴브리아 앰블사이드_ 그리즈데일 숲 조각공원
아일랜드 오펄리 부라_ 파크랜드 조각공원
미국 사우스캐롤라이나_ 사우스캐롤라이나 식물원
핀란드 핀시오_ 스트라타 프로젝트
덴마크 랑엘란섬_ 트레네케르 국제 자연과 예술센터
미국 인디애나폴리스_ 버지니아 B. 페어뱅크 예술과 자연공원

# 예술사진
## 1990년대 –

예술사진은 20세기 말 즈음 정식 장르로 확고하게 자리 잡았다. 예술사진 제작에서는 스토리텔링, 일상과 일상 속 물건 바라보기, 무표정 미학의 사용이 가장 도드라진다.

연극사진은 특성상 카메라를 위해 준비된 행사와 공연이 있어야 한다. 신디 셔먼은 여성 정체성에 관한 연구로 유명한데, 무엇보다 이 연극사진 분야에서 주목받는 인물로 영향력이 있다.

소위 타블로 사진에서는 단일 이미지 내러티브를 구성해 18~19세기 역사화의 스토리텔링 전통을 환기시킨다. 제프 월은 이 장르의 권위자로 정교하게 연출된 일상의 극적인 순간을 잡아내는 것으로 유명하다. 볼프강 틸만스 같은 작가는 매일 사용하는 물건과 일상을 소재로 사용함으로써 무심코 지나치는 일상을 조명해 우리 주변 세상을 조금씩 다르게 살펴보는 계기를 제공한다.

'무표정 미학'은 중형 혹은 대형 포맷 카메라로 만든 이미지에서 눈에 띈다. 안드레아스 구르스키는 극단의 시점에서 현대 도시 속 삶의 내밀한 장면을 잡아내는 것이 인상적이다(작품 크기는 길이 2m, 너비 5m에 이르기도 한다). 이런 사진으로 그는 1990년대 그림 같은 사진의 마스터로 등극했다.

예술사진은 유연하고, 여유가 있어 끊임없이 진화하고 있으며 현대예술에서 점차 그 중요성을 더해가고 있다.

### 제프 월

〈갑자기 불어온 돌풍(가츠시카 호쿠사이 작품의 패러디)〉, 1993년, 라이트박스에 투명, 229×377cm, 개인 소장

월의 장면은 종종 라이트박스를 통해 전시되어 스펙터클한 존재감을 한층 부각시킨다. 그가 선보이는 이미지의 상당수는 역사 속 예술가의 작품을 환기시킨다. 이번 작품에서는 일본 작가 가츠시카 호쿠사이(1760~1849년)의 목판 〈갑작스러운 산들바람을 만난 에지리의 여행객〉이 연상된다. 이 디지털 몽타주를 찍기 위해 월은 1년 넘게 걸려 정교하게 연출하고, 찍고, 스캔하고, 디지털 작업을 한 100장 이상의 사진을 가지고 콜라주를 구성해 하나의 이미지로 만들었다.

### 주요 작가

리처드 빌링엄(1970년~ ), 영국
장－마크 뷔스타망(1952년~ ), 프랑스
낸 골딘(1953년~ ), 미국
안드레아스 구르스키(1955년~ ), 독일
빅 무니즈(1961년~ ), 브라질
신디 셔먼(1954년~ ), 미국
히로시 스기모토(1948년~ ), 일본
볼프강 틸만스(1968년~ ), 독일
제프 월(1946년~ ), 캐나다

### 특징

스토리텔링, 연극적, 무표정, 내밀함, 몽타주
디지털 기법의 사용

### 장르

사진, 설치

### 주요 소장처

프랑스 파리_ 퐁피두센터
미국 캘리포니아_ 로스앤젤레스 시립미술관
미국 뉴욕_ 뉴욕 현대미술관
영국 런던_ 테이트 모던
캐나다 브리티시컬럼비아_ 밴쿠버 아트 갤러리
영국 런던_ 빅토리아 앤 앨버트 미술관

# 목적지 예술
## 2002년경 –

목적지 예술이란 자신의 공간에서 자신의 언어로 만나고 찾아야 하는 예술이다. 제목에서 알 수 있듯이 목적지 예술은 예술과 그 배경의 역학관계를 인정하고 탐구하는 예술이다. 따라서 이 예술에서 당도하고자 하는 목적지란 특정 배경에서의 예술이다. 따라서 어떤 경우에는 목적을 찾고 발견하기 위해 사막으로, 숲으로, 채석장으로, 농장으로, 산으로, 폐촌으로, 자연보호 구역으로 열성적인 순례를 떠나야 하며 어떤 경우는 도시에 숨겨진 보석일 수도 있다. 예를 들어 앤서니 곰리의 작품 〈호주 안에서〉는 말라버린 염전에 세워진 51개의 검정색 스테인리스스틸 형상을 설치한 작품으로 서호주 외딴 지역에 설치되어 있고, 장 뒤뷔페의 조각탑 〈조형으로 돌아가다〉(1988년)는 파리 외곽에 있다.

목적지 예술을 하기 위해서는 가장 외딴 지역으로 현대미술을 가져가야 한다. 알피오 보난노의 〈막셀 바르트〉(2005년)는 북극 노르웨이의 조그만 시골 커뮤니티를 위한 장소특정적 환경이며, 목적지 예술의 하나다. 이반 클라페즈의 거대한 화강암 조각(2002년~ )은 탄자니아 모로고로 근처의 새 마을을 위한 것이며, 앤디 골드워시의 〈예술의 도피자〉(1995~2013년)는 프랑스 오트 프로방스의 알프스 교외에 만들어진 160km의 돌 쉼터 연작이다. 이런 작품을 만나러 가는 여행도 경험의 일부이며 이런 모험을 통해 발견의 기쁨은 더욱 커진다.

## 주요 작가

알피오 보난노(1947년~ ), 이탈리아 – 덴마크
이안 해밀턴 핀리(1925~2006년), 영국
앤디 골드워시(1956년~ ), 영국
앤서니 곰리(1950년~ ), 영국
도널드 저드(1928~1994년), 미국
니키 드 생 팔르(1930~2002년), 프랑스 – 미국
장 팅겔리(1925~1991년), 스위스
제임스 터렐(1943년~ ), 미국

## 특징

장소와 작품을 찾기 위한 여행이 중요한 요소
작품이 곧 목적지

## 장르

조각, 대지미술, 설치, 환경

## 주요 장소

알피오 보난노, 〈막셀 바르트〉, 노르웨이 올스보르그
니키 드 생 팔르, 〈토로치의 정원〉, 이탈리아 페스치아 피오렌티나
앤디 골드워시, 〈예술의 도피자〉, 프랑스 디뉴레뱅
앤서니 곰리, 〈호주 안에서〉, 서호주 발라드 호수
이안 해밀턴 핀리, 〈리틀 스파르타 공원〉, 스코틀랜드 래넉셔
도널드 저드 외, 〈치내티 받침〉, 미국 텍사스
이반 클라페즈, 〈스테피닉 & 네레레〉, 탄자니아 다카와
앨버트 스즈칼스키 외, 〈골드웰 오픈 에어 박물관〉, 미국 네바다 리욜리트 폐촌 근처
장 팅겔리와 친구들, 〈키클롭스〉, 프랑스 밀리 라 포레

# 용어해설

**고전주의**

고대 그리스와 로마의 실제적이면서도 실물과 유사하고 합리적인 건축과 미술을 설명하기 위한 용어.

**기록**

작품의 제작 과정을 기록하는 문서·사진·영화·출판물 등을 뜻한다.

**레디메이드**

작가가 거의 혹은 전혀 손보지 않은 채 사용하거나 전시하는 오브제의 특정 부류를 지칭하기 위해 마르셀 뒤샹이 처음 사용한 개념이다.

**모더니즘**

19세기 말에 등장한 예술은 현대성을 반영해야 한다는 사조. 여러 예술가 그룹들은 잇따라 예술을 하는 대체 방법을 실험했고, 르네상스 이래로 전해졌던 고전주의 전통과 결별했다. 비주얼 아트에서는 예술적 오브젝트를 생각하고 인지하는 방법에서 혁명적인 변화를 가져왔다.

**발견된 오브제**

예술작품이 된 비예술 오브젝트.

**분할주의**

신인상주의 작가 폴 시냐크가 고안한 용어로 관객의 눈에서 점과 붓질된 색이 광학적으로 섞인다는 이론.(170쪽 점묘주의 참조)

**살롱전**

프랑스 왕립 회화 및 조각 아카데미에서 주관하는 연례 전시회로 17세기부터 파리에서 개최되었다. 심사위원들은 초대작을 선정할 때 일반적으로 고전주의 주제나 전통 양식을 따른 작품을 선호했다.

**서정 추상주의**

1945년 이후 프랑스 화가 조르주 마티외가 도입한 용어로 극도의 순수함을 자연스럽게 표현하기 위해 모든 형식화된 접근 방식을 거부하는 회화 양식을 가리킨다. 대표 작가로는 볼스와 한스 아르퉁이 있다.(102~103쪽 앵포르멜 아트 참조)

## 선언

의도·미션·비전에 대한 선언을 문서화하는 것으로 미래주의처럼 20세기 초 미술운동의 상당수에서 나타나는 특징이다.

## 설치

1960년대 초 아상블라주, 해프닝과 함께 시작되었다. 당시에는 펑크 작가 에드 키엔홀츠의 타블로, 팝 아트 작가들의 거주 가능한 아상블라주, 해프닝 등을 가리켜 '환경'이라고 했다. 이렇게 여러 매체로 구성된 작품은 주변의 공간과 하나의 환경을 이루며 관객도 작품의 일부가 되었다. 확장성이 있고 포용적인 이런 작품들은 새로운 아이디어에 대한 촉매 역할을 했다. 설치는 장소 특정적이거나 다른 장소를 위해 의도된 작품이다.

## 아방가르드

선봉vanguard이란 뜻의 프랑스어에서 유래. 동시대 인물들보다 앞서 나간다는 뜻으로 실험적·혁신적·혁명적 운동을 가리킨다.

## 아상블라주

1961년 뉴욕 현대미술관에서 미국 큐레이터 윌리엄 세이츠가 개최한 전시회에서 처음 등장한 용어. 〈아상블라주 미술전〉은 특정한 물리적 특성을 공유하는 국제미술 연구였다. 그 특성은 1. 물감을 쓰거나 드로잉하고 틀로 뜨고 조각하는 게 아니라 거의 전부 조립되어 있어야 하며 2. 전체 혹은 부분적으로 사용된 요소는 이미 형태가 있는 자연적 혹은 제작된 재료·물체·조각으로 미술 재료로써 의도되지 않은 것이다. 콜라주를 3차원으로 만든 형태다.

## 아카데미 회화

학교에서 배운 대로 그리고 기득권의 지지를 받는 공인된 스타일을 뜻한다. 일반적으로 보수적이며, 현상유지 경향이 강하고, 아방가르드의 실험적인 예술과 대비된다.

## 애드호키즘

이미 존재하는 양식과 형식을 이용하고 결합해 완전히 새로운 것을 창조해내는 포스트모더니즘의 관행을 의미한다.

## 액션 페인팅

일부 추상표현주의 작가들, 특히 잭슨 폴록이나 윌렘 드 쿠닝의 작품에 붙여진 용어다. 제스처가 있는 이들의 캔버스는 작가 자신의 개성이라는 실존적 요소를 표현하기 위해 재료를 충동적으로 캔버스에 적용한다.

## 에어브러시
물감을 분무할 때 사용하는 작은 공기 구동장치.

## 오토마티즘
작가나 미술가가 자신이 하고 있는 작업을 의식하지 못한 채 글을 쓰거나 그리는 즉흥적인 기법.

## 응용미술
기능적인 물건을 기능적일 뿐 아니라 예술적으로 보이게 디자인하고 장식한다. 유리, 도기, 직물, 가구, 인쇄, 금속공예, 벽지 등 다양한 분야에 적용된다.

## 자포니슴
서양, 특히 유럽의 미술에서 일본 미술의 영향이 계속해서 나타나는 경향으로 특히 후기 인상주의, 아르누보, 표현주의 계열 작품에서 눈에 띈다.

## 장소특정적
1960년대 사용하기 시작한 용어. 미니멀리즘, 대지미술, 개념미술 작가들의 작품 가운데 특히 맥락을 중요시 하는 작품들을 가리킨다.(148~149쪽 장소미술 참조)

## 전용
재현 그 자체에 의문을 제기하는 방법으로 완전히 새로운 맥락에서 과거 작품의 모티브, 아이디어, 이미지를 사용하거나 인용하는 예술. 포스트모더니즘에서 흔히 보이는 관행이다.

## 점묘주의
신인상주의 작가 폴 시냐크와 조르주 쇠라가 사용한 기법으로 색이란 팔레트가 아니라 눈에서 섞인다는 가정 하에 작업했다. 아무것도 섞이지 않은 순색 물감으로 캔버스에 작은 점을 찍어 적당한 거리에 있는 관객이 보았을 때 점끼리 서로 반응하는 것처럼 보인다.

## 정크아트
쓰레기를 모아 만든 작품.

## 추상미술
세상에 있는 그대로의 물체를 재현하려 하지 않는 미술로 비구상미술이라고도 한다.

## 콜라주

프랑스어 동사 coller에서 따온 말로 붙인다는 뜻이다. 여러 가지 다른 기존 재료를 섞어서 평평한 표면에 붙여 만든 예술작품을 뜻한다. 입체주의가 처음으로 시도했다.

## 콤바인

1954년 로버트 라우센버그가 조각과 회화의 특징을 모두 지녔던 자신의 작품을 지칭하기 위해 만든 용어. 벽에 걸 수 있게 만들어진 작품은 콤바인 페인팅, 세워둘 수 있는 작품은 콤바인스라고 불렀다.

## 파피에 콜레

'붙인 종이'란 뜻의 프랑스어로 잘라서 붙인 종이로 구성된다. 입체주의가 시작한 콜라주의 한 종류다.

## 하드에지 페인팅

1959년 제스처 추상을 대체하기 위해 고안된 용어. 커다랗고 평평한 여러 개의 형태로 구성된 추상 작품을 뜻한다.(엘즈워드 켈리, 케네스 놀란드, 애드 라인하트: 128~129쪽 후기 회화적 추상주의 참조)

## 해체

포스트모더니즘 작품에서 흔히 보이는 특징으로 과거 작품의 모티브와 이미지에서 전통적인 의미를 제거해 재현의 본질에 대한 의문을 제기하는 방식.

## 해프닝

〈벌어지게 될 일: 해프닝〉(앨런 카프로, 1959년). 이 용어는 연극과 제스처 회화의 요소를 결합시켰던 카프로, 플럭서스 회원들을 비롯해 클레스 올덴버그, 짐 다인 등 개념미술 및 행위예술 작가들의 작품에 영향을 미쳤다.

## 형식주의

미국의 영향력 있는 미술평론가 클레멘트 그린버그가 1960년대 주창한 모더니즘 이론. 그는 모든 미술의 형태는 작품 자체에만 필수적인 성질로 제한되어야 한다고 보았다. 따라서 비주얼 아트인 회화는 비주얼이나 광학적 경험으로만 제한되고 조각·건축·연극·음악·문학 등과 어떤 연계도 피해야 한다고 보았다. 이러한 형식적인 성질을 강조하면서 안료의 순수 광학적 성질을 이용하고, 캔버스의 모양과 작품 표면의 평평함을 강조하는 작품은 그린버그에게 1960년대 우수한 예술을 대표하는 것이었다.(128~129쪽 후기 회화적 추상주의 참조)

# 작가별 찾아보기

# 이미지 출처

**2** The State Russian Museum, St Petersburg; **8, 18** Helen Birch Bartlett Memorial Collection, 1926.224. The Art Institute of Chicaco/ Art Resource, NY/Scala, Florence; **10** Musée Marmottan Monet, Paris. Photo Studio Lourmel; **11** Musée d'Orsay, Paris; **12** Metropolitan Museum of Art, New York. Gift of Mr and Mrs Nate B. Spingold, 1956.56.231; **13** National Gallery of Art, Washington, DC. Collection of Mr and Mrs Paul Mellon, 1983.1.18; **14** Private collection; **16** National Gallery, Oslo; **20** National Galleries of Scotland, Edinburgh; **22** Cleveland Museum of Art, Bequest of Leonard C. Hanna, Jr., 1958.32; **23** Philadelphia Museum of Art, Pennsylvania. George W. Elkins Collection, 1936; **24** Österreichische Galerie Belvedere, Vienna; **26** Stedelijk Museum, Amsterdam; **28** National Gallery of Art, Washington, DC. Chester Dale Collection, 1944.13.1; **29** Museum of Fine Arts, Boston. The Hayden Collection, Charles Henry Hayden Fund, 45.9; **30** San Francisco Museum of Modern Art, San Francisco. © Succession H. Matisse/DACS 2017; **32** Museum Ludwig, Cologne. ML 76/2716; **33** Walker Art Center, Minneapolis. Gift of the T.B. Walker Foundation, Gilbert M. Walker Fund, 1942; **34** National Gallery of Art, Washington, DC. Ailsa Mellon Bruce Fund, 1978.48.1; **35** Leopold Museum, Vienna, Inv. 1398; **36** Kunstmuseum Bern, Bern. © ADAGP, Paris and DACS, London 2018; **37** Musée Picasso, Paris. © Succession Picasso/DACS, London 2018; **39** Yale University Art Gallery, New Haven. Gift of Collection Société Anonyme; **40** Civica Galleria d'Arte Moderna, Milan. © DACS 2018; **41** Private collection; **42** The Albright-Knox Art Gallery, Buffalo. Gift of Seymour H. Knox. Courtesy Jean-Pierre Joyce/Morgan Russell Estate; **44** Private collection; **46** Private collection. © ADAGP, Paris and DACS, London 2018; **48** The State Tretyakov Gallery, Moscow; **49** The State Russian Museum, St Petersburg; **50** Private collection; **51** National Museum, Stockholm; **52** Moderna Museet, Stockholm. Photo Per-Anders Allsten © DACS 2018; **54** National Gallery of Art, Washington, DC. Gift from the Collection of Raymond and Patsy Nasher, 2009.72.1; **56** © Succession Marcel Duchamp/ADAGP, Paris and DACS, London 2018; **58** Stedelijk Museum, Amsterdam; **60** Musée National d'Art Moderne, Centre Georges Pompidou, Paris. Photo CNAC/MNAM Dist. RMN/© Jacqueline Hyde. © FLC/ ADAGP, Paris and DACS, London 2018; **62** Art Institute of Chicago, Friends of American Art Collection; **64** The Samuel Courtauld Trust, the Courtauld Gallery, London; **66** Bauhaus-Archiv, Museum für Gestaltung, Berlin. © DACS 2018; **68** Metropolitan Museum of Art, New York; Alfred Stieglitz Collection; **71** Private collection. © ADAGP, Paris and DACS, London 2018; **72** Schomburg Center for Research in Black Culture, Art and Artifacts Division, New York Public Library. © Heirs of Aaron Douglas/VAGA, NY/DACS, London 2017; **74** National Palace, Mexico City, Mexico. © Banco de México Diego Rivera Frida Kahlo Museums Trust, Mexico, D.F. / DACS 2018; **76** Los Angeles County Museum of Art (LACMA). Purchased with funds provided by the Mr and Mrs William Preston Harrison Collection, 78.7. © ADAGP, Paris and DACS, London 2018; **78** Imperial War Museum, London; **80** Lindenau-Museum, Altenburg. © DACS 2018; **82** National Gallery of Art, Washington, DC. Gift of the Collection Committee, 1981. © Successió Miró/ADAGP, Paris and DACS London 2018; **83** Private collection. © Salvador Dalí, Fundació Gala-Salvador Dalí, DACS 2017; **84** Stedelijk Museum, Amsterdam. © Man Ray Trust/ADAGP, Paris and DACS, London 2018; **86–7** Kunsthaus Zürich. © DACS 2018; **88** Art Institute of Chicago, Friends of American Art Collection; **90** Library of Congress, Washington, DC © Estate of Ben Shahn/DACS, London/VAGA, New York 2017; **92** Private collection. Photo Fine Art Images/Heritage Images/Getty Images; **94** Courtesy Yayoi Kusama Inc., Ota Fine Arts, Tokyo/Singapore and Victoria Miro, London. © Yayoi Kusama; **96** The Hepworth Wakefield, West Yorkshire. Reproduced by permission of The Henry Moore Foundation; **98** Private collection. © ADAGP, Paris and DACS, London 2018; **100** Adolf Wölfli Foundation, Fine Arts Museum, Bern; **102** Museum Ludwig, Cologne. © ADAGP, Paris and DACS, London 2018; **104** Private collection. © 1998 Kate Rothko Prizel & Christopher Rothko ARS, NY and DACS, London; **105** Metropolitan Museum of Art, George A. Hearn Fund, 1957. © The Pollock- Krasner Foundation ARS, NY and DACS, London 2018; **107** Private collection, Boston. © The Willem de Kooning Foundation/Artists Rights Society (ARS), New York and DACS, London 2018; **108** Tate, London. © Karel Appel Foundation/DACS 2018; **111** © The Jess Collins Trust and used by permission; **112** Moderna Museet, Stockholm. © Robert Rauschenberg Foundation/DACS, London/VAGA, New York 2018; **114** President and Fellows, Harvard College, Harvard Art Museums/Busch-Reisinger Museum, Gift of Sibyl Moholy-Nagy; **116** Private collection, © Estate of Roy Lichtenstein/DACS 2018; **117** Kunsthalle Tübingen. © R. Hamilton. All Rights Reserved, DACS 2018; **119** National Gallery of Art, Washington, DC, Reba and Dave Williams collection, Gift of Reba and Dave Williams 2008.115.4946, © 2018 The Andy Warhol Foundation for the Visual Arts, Inc./Artists Rights Society (ARS), New York and DACS, London; **120** Courtesy Yayoi Kusama Inc., Ota Fine Arts, Tokyo/Singapore and Victoria Miro, London. © Yayoi Kusama; **122** Museum of Modern Art, New York. Hillman Periodical Fund. Courtesy Michael Kohn Gallery, Los Angeles. Photo George Hixson. © Estate of Bruce Conner. ARS, NY/ DACS, London 2018; **125** Museum of Modern Art, New York, The Gilbert and Lila Silverman Fluxus Collection Gift, 2008. Photo R. H. Hensleig; © The Estate of Yves Klein, c/o DACS, London 2018; **126** Museum of Modern Art, New York. The Gilbert and Lila Silverman Fluxus Collection Gift, 2008. Photo R. H. Hensleigh. © DACS 2018; **129** The Lannan Foundation, New York. © Frank Stella. ARS, NY and DACS, London 2017; **130** © Bridget Riley 2017. All rights reserved; **132** Courtesy the artist; **134** Hirshhorn Museum and Sculpture Garden, Washington, DC. © Judd Foundation/ARS, NY and DACS, London 2018; **136** Collection of the Flemish community, the SMAK – the Museum of Ghent © The Estate of Marcel Broodthaers/DACS 2018; **138** © Bruce Nauman/Artists Rights Society (ARS), New York and DACS, London 2018; **140** Photo Ellen Page Wilson. © Chuck Close, courtesy Pace Gallery; **142** Courtesy Paik estate; **144** Courtesy the artist; **146** Dia Art Foundation, New York; **148** The Savings Bank Foundation DNB. Photo Lars Svenkerud. Courtesy the artist; **151** New Orleans, Louisiana. Photograph Moore/Anderson Architects, Austin, Texas; **152** Brooklyn Museum, Brooklyn, New York. © Judy Chicago. ARS, NY and DACS, London 2018; **154** Courtesy Paula Cooper Gallery, New York. © Christian Marclay; **157** The Gerald S. Elliott Collection of Contemporary Art, Chicago. © Galerie Bruno Bischofberger, Mäennedorf-Zürich; **158** Private collection. © Anselm Kiefer; **160** © Jeff Koons; **162, 163, 165** Courtesy the artists; **166** Geneviève Vallée/Alamy Stock Photo

**ART ESSENTIALS**

# 단숨에 읽는 현대미술사
현대미술사에서 가장 역동적이고 흥미로웠던 68개의 시선

**발행일** 2019년 1월 15일 초판 1쇄 발행
**지은이** 에이미 템프시
**옮긴이** 조은형
**발행인** 강학경
**발행처** 시그마북스
**마케팅** 정제용
**에디터** 김경림, 장민정, 최윤정
**디자인** 최희민, 김문배

**등록번호** 제10-965호
**주소** 서울특별시 영등포구 양평로 22길 21
선유도코오롱디지털타워 A404호
**전자우편** sigmabooks@spress.co.kr
**홈페이지** http://www.sigmabooks.co.kr
**전화** (02) 2062-5288~9
**팩시밀리** (02) 323-4197
ISBN 979-11-89199-33-3 (04600)
979-11-89199-34-0 (세트)

ART ESSENTIALS: MODERN ART
by Amy Dempsey

이 도서의 국립중앙도서관 출판예정도서목록(CIP)은 서지정보유통지원시스템 홈페이지(http://seoji.nl.go.kr)와 국가자료공동목록시스템(http://www.nl.go.kr/kolisnet)에서 이용하실 수 있습니다. (CIP제어번호: CIP2018027841)

* 시그마북스는 (주)시그마프레스의 자매회사로 일반 단행본 전문 출판사입니다.

**Front cover:** Charles Demuth, *I Saw the Figure 5 in Gold*, 1928 (detail from page 68). Metropolitan Museum of Art, New York, Alfred Stieglitz collection

**Title page:** Kazimir Malevich, *Suprematism*, 1915 (detail from page 49). The State Russian Museum, St Petersburg

**Chapter openers: page 8** Georges Seurat, *A Sunday on La Grande Jatte – 1884*, 1884–6 (detail from page 18). Art Institute of Chicago, Chicago; **page 26** Piet Mondrian, *Composition in Red, Black, Blue, Yellow and Grey*, 1920 (detail from page 58). Stedelijk Museum, Amsterdam; **page 62** Grant Wood, *American Gothic*, 1930 (detail from page 88). Art Institute of Chicago; **page 94** Yayoi Kusama, *'Anti-War' Naked Happening and Flag Burning at Brooklyn Bridge*, 1968 (see also page 120); **page 132** Jeff Wall, *A Sudden Gust of Wind (after Hokusai)*, 1993 (detail from page 165). Private collection

**Quotations: page 9** August Endell, 'Formenschönheit and Decorative Kunst' (The Beauty of Form and Decorative Art) in *Dekorative Kunst 1* (Munich, 1898); **page 27** Henri Matisse, 'Notes of a Painter' in *La Grande Revue* (Paris, 25 December 1908); **page 63** Amédée Ozenfant and Le Corbusier, *Après Le Cubisme* (After Cubism) (1918); **page 95** Albert Camus, *Combat* (1944) (*Combat* was a French newspaper founded during World War II to support the Resistance. Camus was its editor-in-chief 1943–7); **page 133** Mimmo Paladino, *Städtische Galerie im Lenbachhaus* (Munich, 1985), pages 43–4.